Pipilotti Rist
Blutraum, 1993/98
Videoprojektion mit Ton (6.43 Min.
Endlosschleife); Ex. 3/3, 1 e.a.
Projektionsgrösse: 51.5 x 69.5 x 44 cm
(Trapezform)

The Oldest Possible Memory

Sammlung 1

14.05. – 15.10. 2000
Sammlung Hauser und Wirth
in der Lokremise St.Gallen

herausgegeben von
Eva Meyer-Hermann

Oktagon

Reservoir

Die Ausstellung *The Oldest Possible Memory* zeigt mit 73 Werken von 28 Künstlern einen ersten Einblick in die *Sammlung Hauser und Wirth*. Sie ist der Versuch, sich einer privaten Sammlung zu nähern, die heute schon mehr als tausend Arbeiten zählt. Wie kann man die Werkauswahl in der Ausstellung so gestalten, dass selbst ein Miteinander von Werken mit sehr unterschiedlichen Ansätzen einen konstruktiven Dialog erzeugt? Erzählt die Sammlung selbst etwas von ihrer Entstehung und den Leidenschaften ihrer Sammler? Wo liegt die innere Logik, gibt es einen Bauplan?

Wenn man auf der Suche nach geeigneten Konstruktionen für den Bau eines komplexen Gedankengebäudes ist, findet man nicht unbedingt eine Theorie, sondern viel eher Konkretes. Paul McCarthy ist es im vergangenen Jahr ähnlich ergangen, als er mit dem Bau einer *Brain Box* Unmögliches vollbringen und Räume der Erinnerung und der Vorstellung bauen wollte. Doch wie sähe dieses innere Bild aus? Paul McCarthy konnte sein Projekt der *Brain Box* nicht verwirklichen – ein Gedankengebäude lässt sich nun einmal sehr schwer bauen. Allerdings hat die inhaltliche Ausseinandersetzung damit zu einem sehr konkreten Werk geführt: *The Box*. Man kann in dieses gebaute Bild hineinschauen – alle tatsächlichen Gegenstände des Künstlerateliers in Altadena sind in ihrer originalgetreuen Anordnung die Wirklichkeit selbst und doch – durch die Drehung um 90° – auch wieder nicht. Das Bild ist ganz konkret und zugleich von höchster Abstraktion. Das Kunstwerk „re-präsentiert" Kategorien, die eigentlich nicht wiederholbar und auch nicht darstellbar sind: Zeit und Erinnerung. Das Werk wurde zu einer Metapher für das Projekt der *Brain Box*, das unausführbar war. Das Staunen und Nachdenken über *The Box* hat seitdem den Blick für den Umgang mit den Kunstwerken an diesem Ort geschärft.

Wäre die Geschichte von *The Box* nicht auch ein brauchbares Modell für die Annäherung an eine Sammlung? Was geschieht, wenn man darauf verzichtet, allgemeine Theorien aufzustellen, sondern die Sache so nimmt, wie sie ist? Nicht das letzte Wort, aber ein mögliches Verfahren: die Sammlung als Reservoir. Dieses Reservoir ist nicht etwa ein trüber Teich mit abgestandenem Wasser, sondern eine hochaktive Mischung aus künstlerisch unterschiedlichen Essenzen. Jedes Bewegen dieser Flüssigkeit, jedes Hinzufügen neuen Materials wird ihr Potential verändern. Hier finden sich die Möglichkeiten für unterschiedliche Destillationsprozesse, die in Form von Ausstellungen stattfinden sollen. So umkreist *The Oldest Possible Memory* im Jahr 2000 ein Thema, das nicht bestimmend für die gesamte Sammlung ist, aber doch einen nicht untypischen Teil in ihr bildet.

Die weit ausgebreitete Installation *Uno Momento* von Jason Rhoades korrespondiert am anderen Ende der Ausstellungshalle mit der streng gefassten, monumentalen *Box* von Paul McCarthy. Die von Rhoades sorgsam in eine neue Syntax gefügte Menge alltäglicher Gegenstände gleicht einer individuellen Schöpfung. Der Bildhauer erzählt in zahlreichen Gleichnissen von dem eigentlich Unsagbaren, von der Entstehung des Lebens und dem Beginn des Bewusstseins. Er versucht, das Flüchtige durch etwas Festes zu repräsentieren und überführt zugleich das Physische in ein ephemeres Moment. Der theoretisch früheste Zeitpunkt der eigenen Biographie (oder laut Jason Rhoades „die ältest mögliche Erinnerung") könnte demnach die eigene Zeugung sein. Sie ist Metapher für das philosophische Woher und Wohin. Wie ein Perpetuum mobile bleiben die unberechenbaren Komponenten immer auf ihrer rastlosen, unvollendbaren, wenngleich zielgerichteten Reise zu den Ursprüngen der Welt.

In den Werken der Ausstellung vermischen sich die Fragen nach individueller oder kollektiver Erinnerung. Gibt es ein allgemeingültiges Vokabular, in dem wir uns wiedererkennen? Grenzen zwischen Mikro- und Makrokosmos verschwimmen, kleine Elemente sprechen pars pro toto ebenso eindrücklich wie umfangreiche Installationen. Ein Stückchen Fell und ein paar hölzerne Finger mit rot lackierten Nägeln er-

schaffen eine Liaison dangereuse, die ihr Feuer im Kopf des Betrachters entfacht. Das surrealistische Prinzip in der Arbeit von Meret Oppenheim beruht auf den Assoziationen, die durch das unerwartete Zusammentreffen an sich fremder Elemente entstehen.

In der *Passage dangereux* von Louise Bourgeois steht ein gläsernes Likörfläschchen in Pferdeform. Es ist alt und die süsse Flüssigkeit schon längst ausgetrunken. In dem letzten Rest von Flüssigkeit, der sich als kleine Pfütze gesammelt hat, liegt eine tote Fliege. Gestorben an ihrer eigenen Begierde. Sinnbild für den zerrissenen inneren Zustand heimlicher Gelüste und Triebe. Mit Spiegeln, magischen Glaskugeln und gezieltem Licht klärt Louise Bourgeois über die dunklen Seiten des Menschen auf. Sie spricht mit dem ihr eigenen bildhauerischen Wortschatz aus verblichenen Gobelins, schäbigen Interieurs, Nähnadeln, Knochen, Körperfragmenten und -prothesen von menschlichen Sehnsüchten, Hoffnungen, Ängsten und Verlusten. Die äussere Welt wird getrieben vom inneren Verlangen, von Verschüttetem und Verdrängtem. Persönliche Kindheitstraumata überwindet Louise Bourgeois durch künstlerische Umsetzung und macht sie allgemeingültig. Die dabei entstehenden Bilder bleiben düster und brüchig und müssen beständig wiederholt werden, um nicht zu verblassen. Eine mögliche Genesung liegt nicht in den endgültigen Bildern sondern in der Tätigkeit des Erinnerns selbst.

Die Bilder, oder allgemeiner: die Formen der Kunstwerke, die aus dem Erinnern entstehen, sind so vielfältig wie die Künstler und deren Erfahrungen. Die Werke von Louise Bourgeois bilden einen der Schwerpunkte in der *Sammlung Hauser und Wirth*. Sie berühren das Thema der Verarbeitung traumatischer Erlebnisse sehr zentral und drehen sich wie die Werke von vielen jüngeren Künstlern um Themen der eigenen Biographie. Die Beschäftigung mit verdeckten Schichten des Bewusstseins spiegelt sich auch in einem Stilpluralismus, der bereits mit Francis Picabia in den zwanziger Jahren des 20. Jahrhunderts vorgezeichnet ist. Schon er hatte verkündet, dass es

nicht so sehr auf den Stil ankomme, in dem er male, sondern vielmehr auf das, was er in seinem Inneren fühle und darstellen wolle.

Viele Arbeiten bleiben offen und können auf unterschiedliche Art und Weise gelesen werden. Ein Stuhl von Franz West ist Skulptur und zugleich linguistische Spekulation über seine Bezeichnung und Funktion. Die fragilen bis unförmigen Gebilde sind schöne, künstliche Natur ebenso wie nützliches Objekt, sind körpergerechtes Passstück wie auch „formgewordene Neurose". Ein abstraktes Bild ist nicht mehr unbedingt ein abstraktes Bild, wenn es von Raoul De Keyser gemalt ist. Es ist Darstellung und Verweigerung zugleich, es ist Erinnerung an einen Gegenstand, der als Form in der Malerei aufgegangen ist. Noch auffallender ist diese Mehrdeutigkeit bei den Bildern von Luc Tuymans, deren Oberflächen meist Gegenständliches wiedergeben. Malerei ist eingesetzt, um an der Unmöglichkeit der Abbildung von Bildern und Themen der Geschichte gleichsam zum Scheitern gebracht zu werden. Ein Bild der Hoffnungslosigkeit liefert auch der kleine Wachsschuh von Robert Gober. Die dunklen Haare auf der Innensohle stören das Bild der kindlichen Unschuld und bilden den paradoxen Hinweis auf das Erwachsensein. Die Leere wiederum zeigt eine Vergeblichkeit und das Fehlen des wirklich Menschlichen.

On Kawara sucht Halt in einer (scheinbar) objektivierten Zeit der Datumsbilder, während Absalon den spezifisch geschaffenen Ort als Modell für eine individuelle, auf den Künstler ausgerichtete Heimat sieht. Zvi Goldstein definiert seine eigene kulturelle Position mit einem ikonenhaften Landschaftsbild, das als Kontext und als Instrument zur Erforschung der eigenen, inneren Welt dient. In der Filminstallation *Der Sandmann* von Stan Douglas finden sich kulturhistorische Anspielungen auf E.T.A. Hoffmann, Adolph von Menzel, Sigmund Freud bis zu den DEFA-Filmstudios von Babelsberg. Daraus lässt sich zwar ein Paradies konstruieren, aber es zeigt sich zu gleichen Teilen zerrissen zwischen dem, was war und dem, was ist. Sein eigentlicher Ort liegt irgendwo dazwischen, in einem Raum der spürbar, aber nie darstellbar ist.

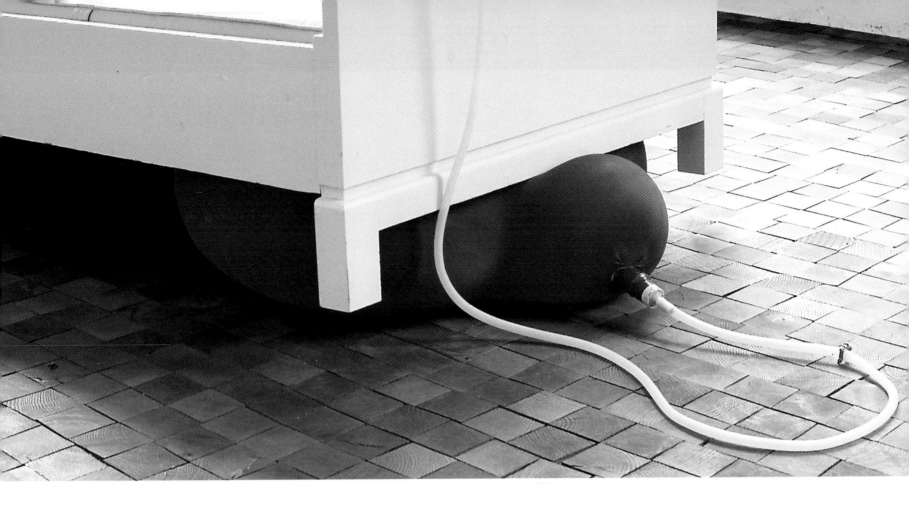

In den Mobiles von Alexander Calder versteckt sich das Gefühl unter ihrer zarten Malschicht und im Windhauch der sanften, schwebenden Bewegung. Poesie und die an Form und Farbe geknüpfte Bande zwischen Objekt und Sprache prägen so unterschiedliche Künstler wie Marcel Broodthaers und Raymond Pettibon. Für den einen bildet die fragile Eierschale das Gefäss für eigentlich nicht Sagbares, für den anderen füllt sich ein Remix aus Sprachschöpfungen der Hoch- und Populärkultur mit unerwarteten Emotionen. Andere Künstler verlassen den Bereich metaphorisch aufgeladener Alltagsgegenstände und benutzen ganz offensiv zeitgenössische Medien wie Fotografie, Film und Video. Wolfgang Tillmans bezieht seine Ausdrucksweise aus einem Dialekt der kommerziellen Bilderwelt, in der man genau weiss, wie die grossen Gefühle geweckt werden. Douglas Gordon verwendet existierendes Film- und Fernsehmaterial und vermutet seine „ältest mögliche Erinnerung" in der Zeit der Schwangerschaft der Mutter und den von ihr konsumierten Filmen. Katy Schimert entwickelt mit ihrem Video das zeitgenössische Remake eines mythologischen Stoffes, während Jan van Imschoot aus gefundenem Fotomaterial eine filmische Erinnerung generiert, die er in Bilderzyklen zu einer Form ohne zeitliches Gerüst einfriert.

Am menschlichen Körper lassen sich Sehnsüchte, Wünsche und Projektionen für den Betrachter unmittelbar nachfühlbar darstellen. Für Louise Bourgeois sind Körperfragmente Zellen des Lebens. Sie liefern Bilder von inneren Zwängen, denen sie gleichermassen sicheres Gefängnis wie Schutzraum bieten. Sarah Lucas sieht den Körper in seiner bildlichen Vorstellung, die im Foto und in Objekten als Projektionsfläche für Klischees erscheint. An ihnen lassen sich nach Herzenslust und spontan Tabus brechen, entweder im humoristischen Spiel oder im ungezogenen Witz – aber stets mit dem Ziel, ein Stück gesellschaftlicher Realität zu entlarven.

Eine ganz andere Art des Humors prägen die Bilder von Pipilotti Rist. Ein ausgeleiertes Badekleid feiert ein zweites Leben als Lampenschirm und versteckt sich als Ausstellungsstück ebenso wie der in einem Nebenraum unter der Treppe installierte, leise gurgelnde *Blutraum*. Mit einem populären Vokabular werden zutiefst weibliche Stimmungen und Bilder angesprochen, die je nach Laune des Betrachters Gefühle zwischen Sehnsucht und unsicher schwankender Betroffenheit auslösen. Der Zugang zum zunächst Unbemerkten, Unbewussten gelingt spielerisch, dringt aber vielleicht gerade durch diese Leichtigkeit viel nachhaltiger in den Körper des anderen ein.

Felix Gonzalez-Torres arbeitet mit Vorstellungen vom menschlichen Körper, deren Stellvertreter poetisch und traurig erscheinen. Banale Gegenstände wie die beiden Glühbirnen symbolisieren zwei Individuen, die in Liebe miteinander verbunden sind. Das warme Licht kann nicht über die Verlassenheit und kalte Leere dieses Bildes hinwegtrösten. Fabrice Hyberts Selbstportrait steht in einem von der Umgebung isolierten Wassertank und ist über Nabelschnüre aus raffinierter Technik mit seiner Umgebung vernetzt. Es blubbert vor sich hin, es scheint zu atmen, ohne dass man es hören kann. Eine andere Art von Abgeschiedenheit vermitteln die Installationen von Mirosław Bałka, in denen der Mensch nur durch seine Abwesenheit spürbar ist. Die Dimensionen der Werke orientieren sich an den Körpermassen des Künstlers. Markierungen von Körperöffnungen bezeichnen die Übergänge von Innen und Aussen, Reste von Salz verweisen auf Schweiss und den elementarsten chemischen Baustein menschlichen Lebens. Man spürt eine Trauer über kulturell lange und tief Verankertes. Man meint, etwas zu erinnern, und wird doch gewahr, dass es nie selbst am eigenen Körper zu erinnern sein wird: der Tod.

Die stillen, auch durch Minikatastrophen nicht aus der Ruhe zu bringenden Skulpturen von Roman Signer sind der Versuch, an einem banalen Gegenstand ein Stück Vergangenheit sichtbar zu machen. Bei Objekten wie dem hängenden Tisch oder dem durch einen Ballon in die Schwebe gebrachten Bett hält man unwillkürlich die Luft an. Man spürt die gefangene Kraft, ihr Potential, sich über das Planbare und Vorstellbare hinwegzusetzen. Es bleibt die Angst, etwas nicht mitzuerleben, den wahren Moment zu versäumen und nur eine Leerstelle zurückzubehalten. Selbst bei

der Aktion im Wasserturm, die über eine Realzeitübertragung als Videoprojektion miterlebbar ist, kann man nie sicher sein, nicht doch etwas verpasst zu haben. Kann es gar sein, dass wir schon immer den einen, kleinen Moment zu spät sind? Können wir uns also stets nur Bilder oder Vorstellungen machen? Und fällt nicht in dem Augenblick, in dem wir das ganze Bild vor uns zu sehen glauben, alles bereits wieder auseinander? Urs Fischer geht dieser Frage nahezu wissenschaftlich nach, indem er alle Gegenstände um sich herum in Flächensegmente aufteilt und mit Zahlen markiert. Die daraus gewonnene Erkenntnis bleibt die nicht sichtbare Frage unter der sichtbaren Oberfläche.

Rachel Khedoori hat für *Blue Room* ineinandergeschachtelte Beziehungen aus Vergangenheit, Bild und Vorstellung geschaffen. Sie hat das Muster der Tapete aus ihrem ehemaligen Kinderzimmer aus der Erinnerung rekonstruiert, einen Raum damit tapeziert, ihn gefilmt und diesen Film zurück in die Fenster reproduziert, um den Raum erneut abzufilmen. Als Projektion läuft dieser Film in einem dunklen Raum, in dem wiederum ein kleineres Zimmer in Form einer Holzbox steht, in deren grosser Fensterscheibe sich das Lichtbild spiegelt und zugleich ins Innere leuchtet.

Der Wunsch, möglichst unterschiedliche Kunstwerke in einer Ausstellung zu zeigen, Dialoge unter ihnen anzuzetteln und ein für Besucher und Betrachter der Kunst anregendes Raumerlebnis zu schaffen, machte den Ausbau der Lokremise St.Gallen mit einer Ausstellungsarchitektur notwendig. Die äussere Hülle der etwa einhundert Jahre alten Architektur blieb dabei unangetastet. Im Inneren wurde nach Plänen der belgischen Architekten Paul Robbrecht und Hilde Daem eine bleibende Ausstellungsarchitektur geschaffen, die es ermöglicht, einen heterogenen Sammlungsbestand aus kleinformatigen bis monumentalen Werken und mit teilweise stark differierenden ausstellungstechnischen Bedürfnissen zu zeigen.

Das komplexe System der zu Gruppen gefassten Räume bietet im Inneren ruhige, nahezu klassische Zonen und in den aussenliegenden Zwischenbereichen korrespondierende Situationen, schöne Passagen sowie freie, grosse Hallen. Die Ausstellungsarchitektur setzt sich deutlich als etwas Anderes vom Bestehenden ab, formuliert ihren eigenen Zweck und lenkt die Wege und Blicke des Betrachters. Sie ist aber auch Huldigung an die charakteristischen Merkmale des ringförmigen Eisenbahndepots. Alle Achsen orientieren sich an der runden Architektur, indem sie entweder tangential oder auf die Mitte des Innenhofs hin verlaufen. Rechtwinklige Räume entstehen nur im Inneren der drei neuen Raumcluster. Dort findet sich auch das durchgängige Motiv der durch auskragende Gesimse angedeuteten Decke, das auf den musealen White Cube anspielt. Die teilweise Doppelstöckigkeit (im Cafébar-Bereich) vergrössert die Ausstellungsfläche auf insgesamt 2.300 Quadratmeter.

Die vorliegende Publikation dokumentiert die Ausstellung *The Oldest Possible Memory* und ist zugleich der erste Teil eines Bestandskataloges der *Sammlung Hauser und Wirth*. Die Aufnahmen zeigen alle gezeigten Kunstwerke in situ. Die Reihenfolge im Abbildungsteil folgt dabei keinem alphabetischen oder chronologischen System, sondern bildet einen eigenen, visuellen Parcours in Buchform. Der Katalog nimmt so ein Prinzip der Ausstellung auf, das Dialoge innerhalb des Sammmlungsbestandes stiften und übergreifende Zusammenhänge herausarbeiten und darstellen möchte.

Eva Meyer-Hermann

Reservoir

With 73 works by 28 artists the exhibition *The Oldest Possible Memory* presents a first glimpse into the *Sammlung Hauser und Wirth* – a foray into a private collection which by now contains over a thousand items. How does one exhibit the selected works so that a constructive dialogue ensues from the juxtaposition of such very different pieces? How much does the collection reveal of its own history and the passions of the collectors who put it together? What is its internal logic, is there a building plan?

In the endeavour to discover how best to build a complex mental structure, one does not necessarily come up with a theory – one is more likely to emerge with actual building blocks. Much the same happened to Paul McCarthy last year when he tried to achieve the virtually impossible by building a *Brain Box* that would depict spaces of memory and imagination. But what should this internal picture look like? As it turned out Paul McCarthy did not realise his *Brain Box* at the time – building a mental structure is far from straightforward. Nevertheless the artist's struggle with the notion itself led to a very concrete work: *The Box*. He built a picture that one can look into – every last object from the artist's studio in Altadena is there, in its original position – yet not there, because the entire studio has been turned on its side. The picture is both entirely concrete and utterly abstract. The work of art 'represents' categories that are in fact neither 're-presentable' nor 'representable': time and memory. This work became a metaphor for the project of a *Brain Box* that is yet to be made. Meanwhile the astonishment and reflection induced by *The Box* have sharpened our responses to other works of art in this space.

What, then, if we take the story of *The Box* as a useful model for our own foray into the collection? What would happen if one abandoned the search for some all-embracing theory and just concentrated on things as they are? Not as a final con-clusion, but as a viable method: the collection as a reservoir. And a reservoir that is not some dull backwater but a turbulent mixture of different artistic essences. Every movement of this liquid, every addition of new material affects its potential. It provides the substance for different distillation processes which will take place in the form of exhibitions. Hence the theme addressed in *The Oldest Possible Memory* in the year 2000 does not apply to every aspect of the collection, but it is by no means untypical.

The expansive installation *Uno Momento* by Jason Rhoades, at the opposite end of the space to Paul McCarthy's work, matches the rigour of the latter's monumental *Box*. The everyday items that Rhoades has meticulously put together in a new syntax of his own result in a wholly individual creation. In numerous metaphors he chronicles the unsayable, the genesis of life and the first moments of consciousness, striving to represent fleeting transience as a concrete entity while physical actuality becomes an ephemeral moment. In this context the theoretically earliest moment of a person's own life history (what Jason Rhoades calls 'the oldest possible memory') would be one's own conception, which in itself may be taken as a metaphor for the philosophical Where From and Where To. Like a perpetuum mobile the unpredictable components of the work are engaged in a restless, endless yet not directionless journey back to the origins of the world.

The works in this exhibition are interspersed with questions of individual and collective memory. Is there a generally valid vocabulary in which we can all recognise ourselves? Boundaries between the microcosm and the macrocosm blur, small elements speak just as eloquently pars pro toto as do extensive installations. A scrap of animal skin and a few wooden fingers with red-varnished nails set up a liaison dangereuse that ignites in the viewer's mind. The surrealism of Meret Oppenheim's work arises from associations that ensue from unexpected encounters between intrinsically alien elements.

In Louise Bourgeois's *Passage dangereux* there is a small glass liqueur bottle in the shape of a horse. It is old and its sweet liquid contents have long been drunk. Lying in the last remaining dregs there is a dead fly. Dead from its own greed. An image of the inner disjunctures of our secrets lusts and drives. Using mirrors, magical glass balls and carefully directed light Louise Bourgeois illuminates the dark sides of human beings. Drawing on her own sculptural vocabulary of faded tapestries, shabby interiors, sewing needles, bones, fragments of body parts and prostheses she talks of human longings, hopes, fears and losses. The external world is driven by internal desires, by things buried and repressed. Louise Bourgeois overcomes and generalises traumas from her own childhood by transposing them into her work. The resulting pictures are dark and fragmented and must be constantly repeated to prevent them fading. The pictures themselves offer no prospect of recuperation, this can only come through the actual process of remembering.

The pictures, or – in broader terms – the forms of the works of art that arise from the act of remembering are as varied as the artists who make them, each with their own individual experiences. One of the keynotes of the *Sammlung Hauser und Wirth* is its collection of works by Louise Bourgeois. Central to these is the question of how one comes to terms with traumatic experiences and, like many of the works by much younger artists, they focus on themes from the artist's own biography. The endeavour to engage with hidden layers of consciousness is also evident in the stylistic pluralism that Francis Picabia was already exploring in the 1920s, declaring that it was not so much the style in which he painted but what he felt inside himself and wanted to portray that really mattered.

Many of the works in the collection are open-ended and can be read in various different ways. A chair by Franz West is both a sculpture and a linguistic speculation on its designation and function. His constructions – from fragile to clumsy – can be beautiful, artificial nature just as much as a useful object, a body-shaped 'adaptive'

or a 'neurosis-become-form'. An abstract picture is not necessarily an abstract picture any more – if it is painted by Raoul De Keyser. It is both representation and resistance, it is the memory of an object which has been subsumed into painting as form. This ambiguity is even more striking in the work of Luc Tuymans, whose pictorial surfaces generally portray recognisable objects, for painting is deployed here yet shown to fail at the impossibility of representing images and themes from history. A sense of hopelessness likewise pervades the little wax shoe by Robert Gober. The dark hairs on the insole destroy the image of childhood innocence and point perplexingly to adulthood. Meanwhile its very emptiness conveys a sense of futility and the absence of anything truly human.

On Kawara searches for a foothold in the (apparently) objectivised time of his date paintings, while Absalon turns to a specifically created dwelling as a model of a personalised home, tailor-made for the artist himself. Zvi Goldstein defines his own cultural position with an icon-like landscape picture that serves as a context and a tool for exploring his own inner world. In the film-installation *Der Sandmann* by Stan Douglas there are cultural allusions ranging from E.T.A. Hoffmann, Adolph von Menzel and Sigmund Freud to the DEFA film studios at Babelsberg. The result may be a form of paradise but it is also just as much torn between what once was and what now is. The artist's real home is somewhere between the two, in a place that can be sensed but never portrayed.

In Alexander Calder's mobiles feelings are hidden under a fine layer of paint and in the breath of air that sets them in gentle hovering motion. Poetry and the affinity between object and language as shown in form and colour is crucial to the work of artists as different as Marcel Broodthaers and Raymond Pettibon. In the hands of one the fragile egg-shell becomes a vessel for the unsayable, in the hands of the other a re-mix of phrases from high and popular culture is filled with unexpected emotions. Other artists leave the realm of everyday items charged with metaphorical

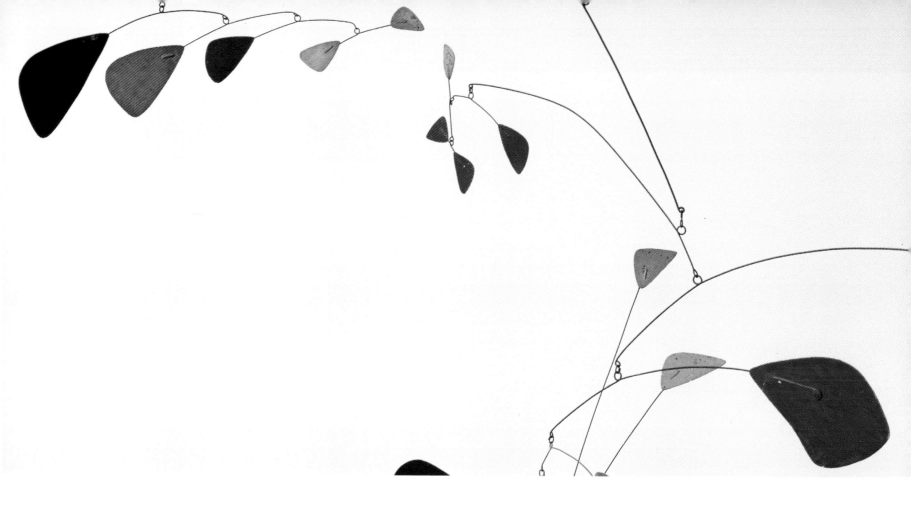

meaning and go on the offensive with contemporary media – photography, film and video. Wolfgang Tillmans draws his expressive tools from a dialect spoken in the world of commercial images by people who know exactly how to induce human emotions on the grand scale. Douglas Gordon uses existing film and television footage on the basis that his 'oldest possible memories' go back to the time when he was still in his mother's womb and the films she saw when she was expecting him. Katy Schimert uses video for a contemporary remake of a mythological theme, and Jan van Imschoot creates a filmic memory from found photographic materials which he freezes into cycles of images in a form without obvious time structures.

Elsewhere the human body serves as a vehicle for longings, wishes and projections that arouse an immediate, empathetic response in the viewer. For Louise Bourgeois bodily fragments constitute cells of life. They convey images of inner compulsions which are as much a secure prison as a protective shelter. Sarah Lucas sees the body in its visual manifestation, which she shows in photographs and objects as a projection surface for common clichés, taking delight in spontaneously breaking taboos, either in humorous play or with impudent wit – but always aiming to lay bare a portion of social reality.

A quite different vein of humour pervades the images by Pipilotti Rist. A baggy swimsuit revels in its second lease of life as a lampshade and is as unobtrusive an exhibit as the quietly gurgling *Blutraum* tucked away in a closet under the stairs. A perfectly ordinary vocabulary is used to address innately female dispositions and images, which – depending on the viewer's mood – unlock a range of feelings from yearning to uncertainly wavering bewilderment. It may be a playful approach to the unnoticed and unknown, but perhaps it is on account of this light touch that it penetrates all the deeper into the body of the other.

Felix Gonzalez-Torres works with notions of the human body that are represented in objects both poetic and triste. Banal items like a pair of light bulbs symbolise two individuals joined by love. Yet the warm light cannot make up for the desolation and cold emptiness of the image. Fabrice Hybert's self-portrait stands in a water-tank, cut off from its surroundings and only connected to them by a sequence of complicated technological umbilical chords. It blubs away to itself, it would appear to be breathing, but no sound is heard. Another form of remoteness is evident in the installations by Mirosław Bałka, where the human being is only tangible by its absence. The dimensions of his works are determined by his own physical size. Marks denoting bodily orifices signify transitions between the internal and the external, traces of salt indicate sweat and the most elementary chemical component of human life. There is a feeling of sadness at a phenomenon that has long been anchored deep in our culture. One is on the verge of remembering something, only to realise that no-one can ever have a personal physical memory of this thing – which is death.

Roman Signer's poised sculptures – unaffected by any mini-catastrophes – test out the possibility of portraying a piece of the past in banal everyday items. At the sight of objects like the table suspended aloft or the bed hovering on an air-balloon one involuntarily holds one's breath. The work exudes pent-up energy with the potential to out-do the predictable or imaginable. The viewer is left with the nagging fear of missing something, of missing out on the actual moment and of ending up empty-handed. Even in the water-tower piece, which the viewer can see via a real-time video projection, one can never be entirely sure that one hasn't in fact missed something. Might it not be that we are always just that one tiny moment too late? Doesn't that mean that we can only ever make mental pictures or images for ourselves? And just when we think we can see the whole picture in its entirety, isn't that precisely the moment that it all falls apart again? Urs Fischer undertakes an almost scientific investigation into this question by taking all the objects around him and dividing their surfaces into numbered sections, thereby arriving at the non-visible question beneath the visible surface.

In *Blue Room* Rachel Khedoori has created an interconnected complex of the past, of images and imagination. Having reconstructed from memory the pattern of the wallpaper in her childhood bedroom, she papered a room with it, filmed it, projected this footage onto the windows and then filmed the room a second time. This film is projected in a dark space in which there is a smaller room in the shape of a wooden box with a large window pane that reflects the projected images, at the same time letting their light into the interior.

The wish to show as wide a variety of artworks as possible, to set in train dialogues between them and to create a stimulating environment for visitors and viewers meant that the former engine shed in St. Gall had to be fitted out as an exhibition space. The outer skin of the roughly one hundred year-old building was left untouched. Inside it permanent exhibition areas designed by the Belgian architects Paul Robbrecht and Hilde Daem have been constructed, which facilitate the presentation of heterogenous items from the collection, ranging from small-format to monumental works which can require very different conditions and technical backup.

This complex system of groups of rooms provides serene, almost classical zones in the interior of the building with corresponding situations in the outer transitional areas, pleasing passages and wide-open, free spaces. The design of the exhibition space is distinctly different from the existing outer shell, it articulates its own purpose and guide the viewer's progress and attention. But it also pays homage to the characteristic features of the circular railroad shed. All its axes are oriented towards the round shape of the building, either running at a tangent to it or towards the centre of the inner yard. Right angles are only to be found within the three clusters of new rooms. There we also find recurrent overhanging ledges hinting at a ceiling as in the classic White Cube of museum architecture. The construction of a second storey (in the Cafébar area) increases the exhibition space to 2,300 square metres in total.

This volume is both a documentation of the exhibition *The Oldest Possible Memory* and the first part of a complete catalogue of the *Sammlung Hauser und Wirth*. The photographs show all the exhibited works in situ. The sequence of images is neither alphabetic nor chronological – rather it is a visual tour in its own right laid out in book form, in keeping with the thinking behind the exhibition, aspiring to generate internal dialogues between the works in the collection and to discover and present wider connections.

Eva Meyer-Hermann

(translated by Fiona Elliott)

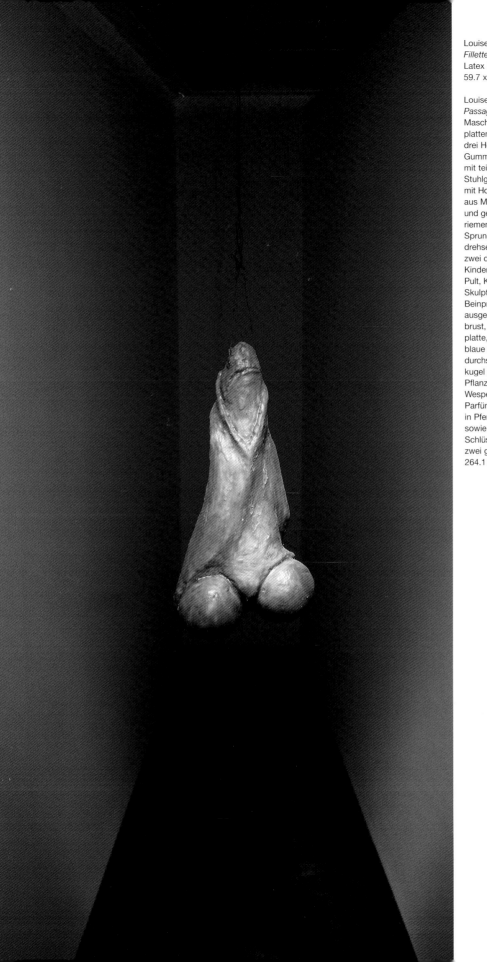

Louise Bourgeois
Fillette (Sweeter Version), 1968/1999
Latex über Gips; Ex. 2/3
59.7 x 26.7 x 19.7 cm

Louise Bourgeois
Passage Dangereux, 1997
Maschendrahtgitter, Stahl, zwei Metall-
platten mit Spiegelschicht, vier Rund-,
drei Hohl- und zwei rechteckige Spiegel,
Gummi, Teppich, Sack, 14 Holzstühle
mit teilweise fehlender Sitzfläche, zwei
Stuhlgestelle aus Metall, ein Stahlgestell
mit Holzsitzfläche und -lehne, Stuhlgestell
aus Metall mit Sacküberzug, Sitzkissen
und gewebter Decke, Holzstuhl mit Leder-
riemen auf Armlehnen, Lehnstuhl mit
Sprungfedern und Polsterresten, Leder-
drehsessel, drei Holzhocker mit Lehne,
zwei davon mit Linoleumbezug, drei
Kinderholzstühle, Kinderschulbank mit
Pult, Kinderschaukel, eisernes Bettgestell,
Skulptur mit zwei Paar Metallfüssen,
Beinprothese, zusammengenähte und
ausgestopfte Strumpfhosenteile, Gips-
brust, Marmorblock mit Ohren, Marmor-
platte, Bronzespirale, Bronzestier, eine
blaue und drei grüne Glaskugeln, eine
durchsichtige Plastikkugel und eine Glas-
kugel mit eingeschlossenen Knochen,
Pflanzenfaserknäuel in Metallhalterung,
Wespennest in Glasvitrine, Glasform,
Parfümfläschchen, ein Likörfläschchen
in Pferdeform mit abgebrochenem Kopf
sowie zwei Etiketten und toter Fliege,
Schlüssel, Manschetten, vier gerade und
zwei gebogene Nadeln, Faden
264.1 x 355.6 x 876.3 cm

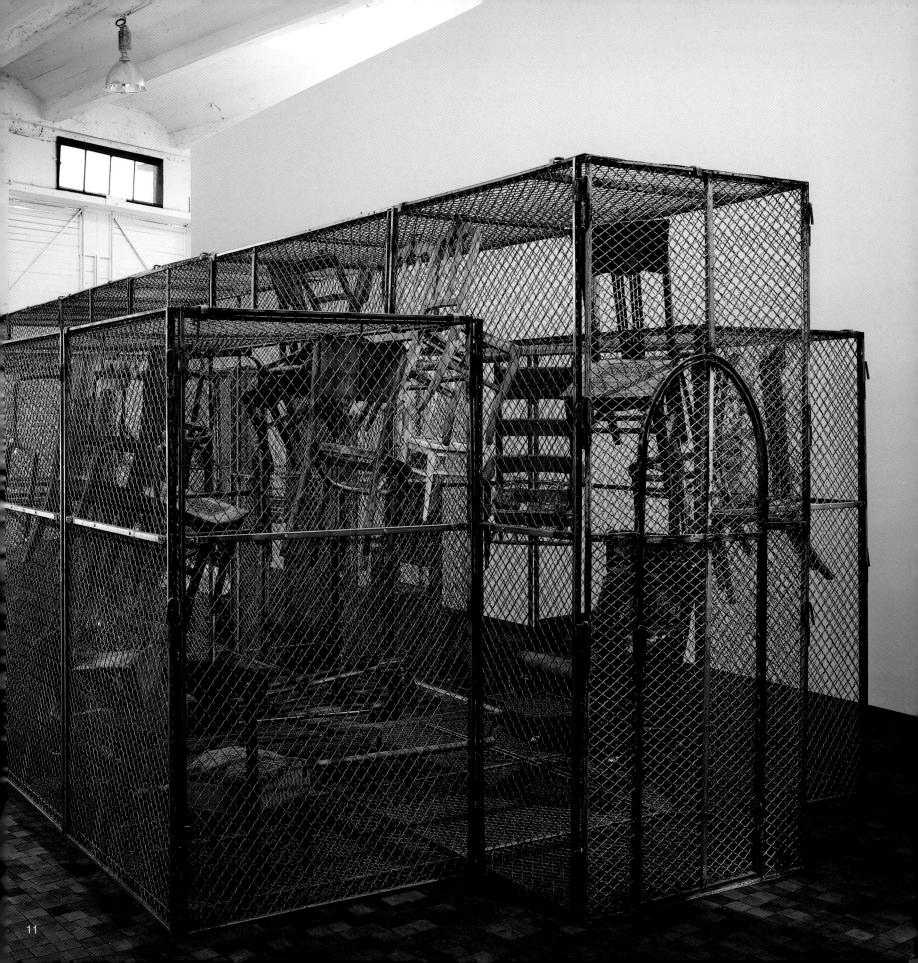

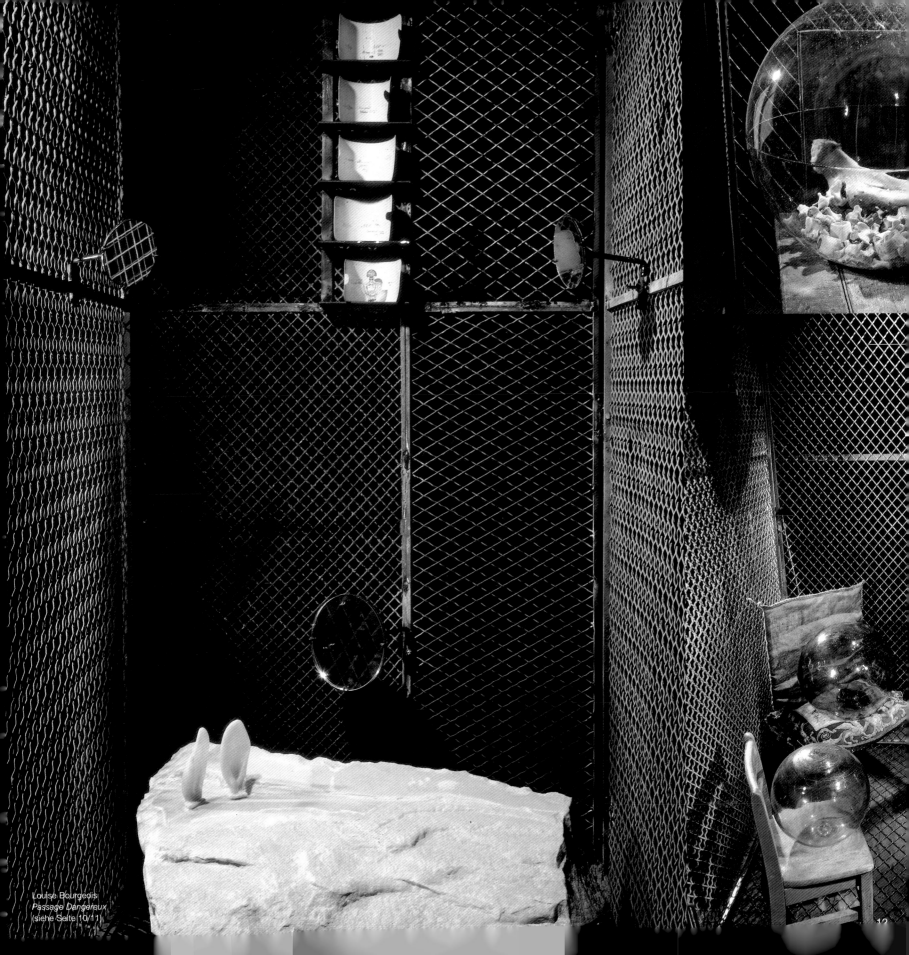

Louise Bourgeois
Passage Dangereux
(siehe Seite 10/11)

12

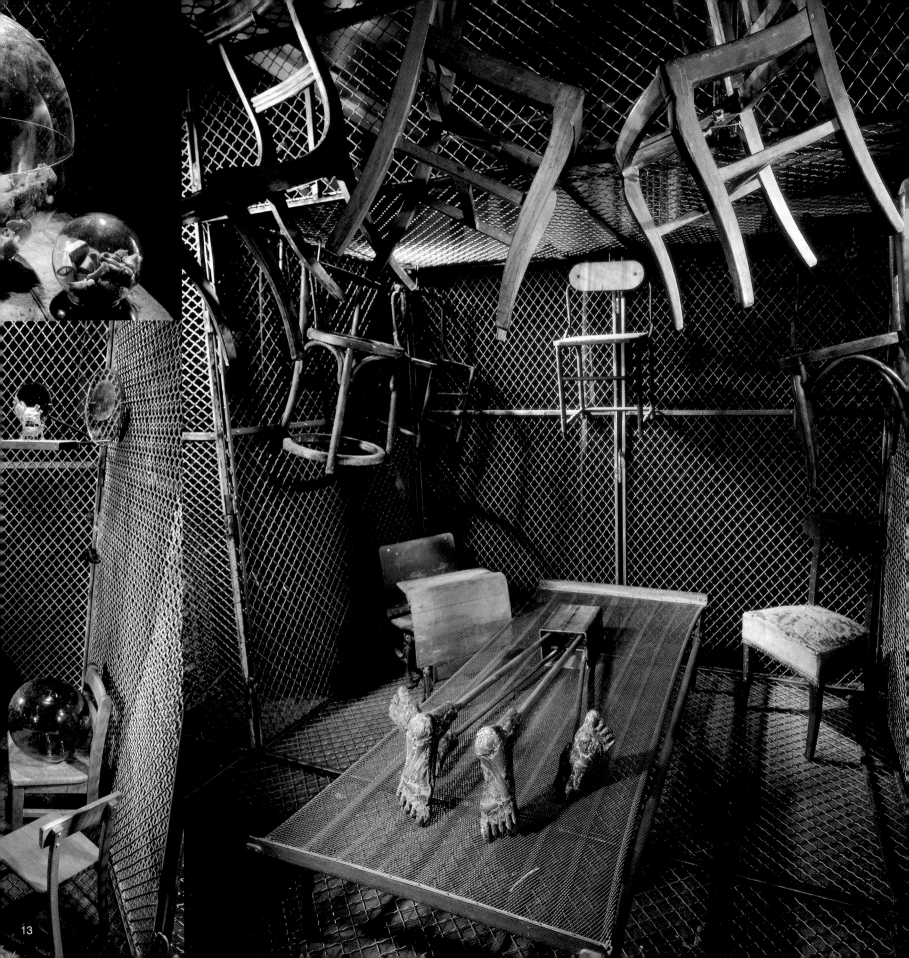

Meret Oppenheim
Pelzhandschuhe, 1936
Pelz, hölzerne Finger, roter Lack
5 x 21 x 10 cm

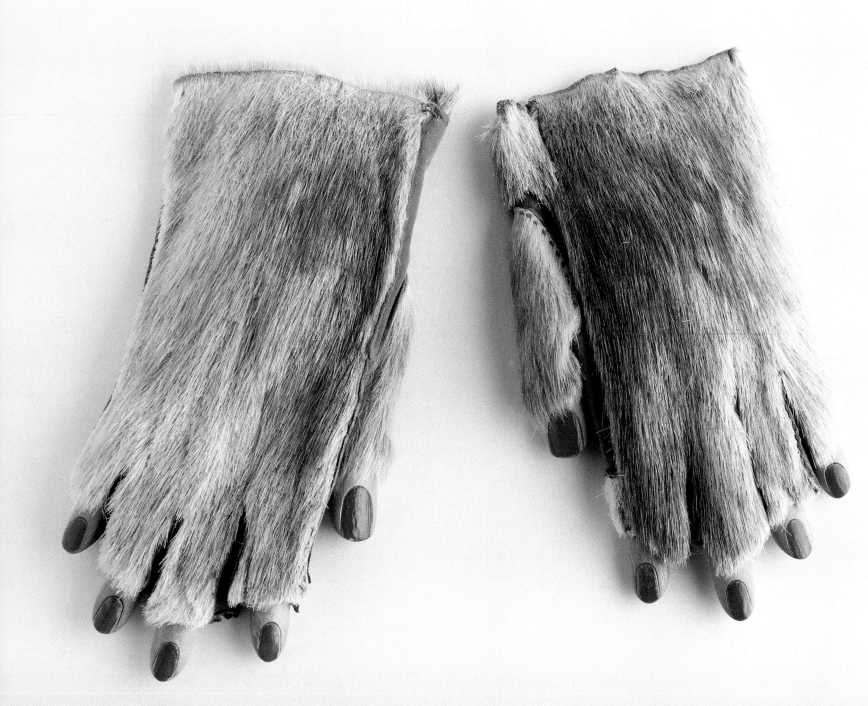

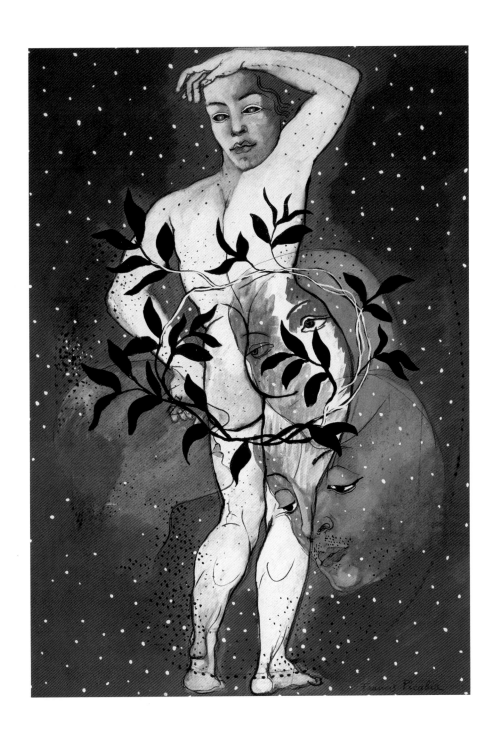

Francis Picabia
Sans Titre, 1928
Tempera auf Karton
105.5 x 75 cm

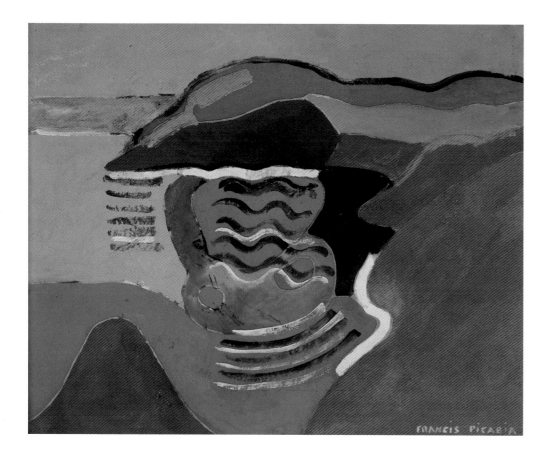

Francis Picabia
Le Plongeur, 1925
Ripolinölfarbe auf Leinwand
73 x 92.5 cm

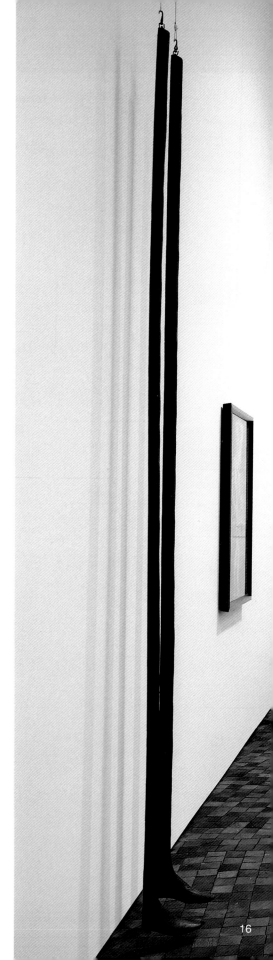

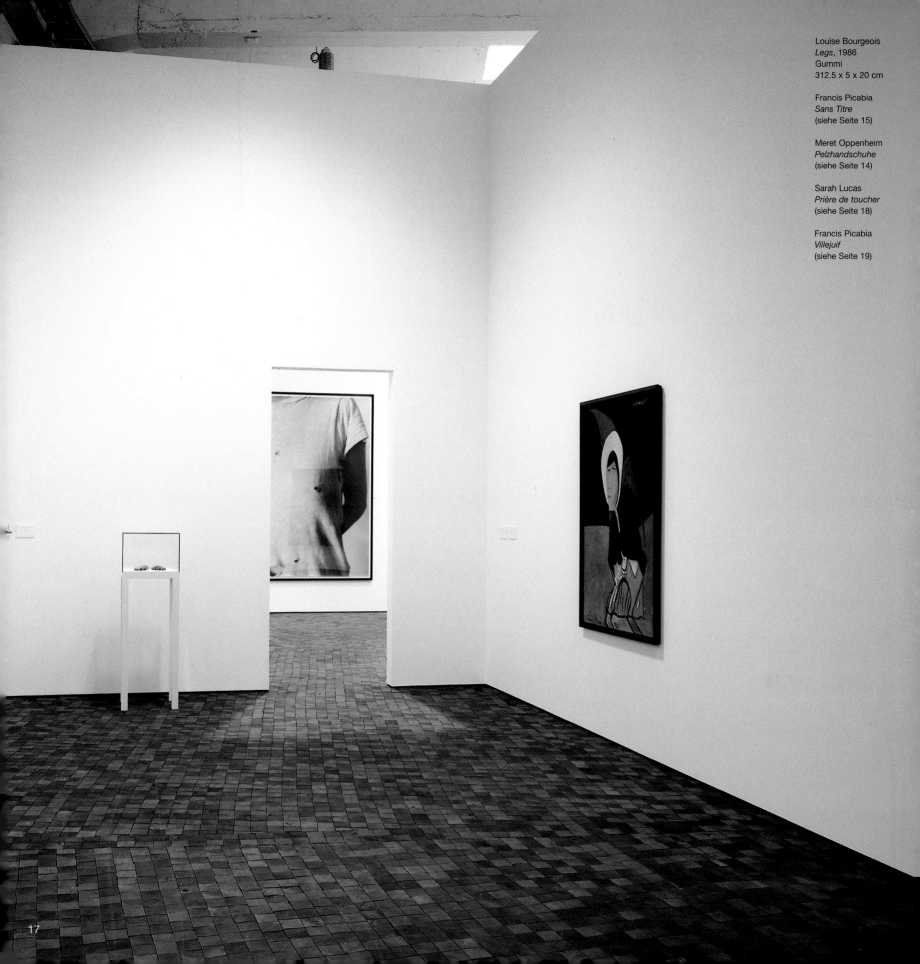

Louise Bourgeois
Legs, 1986
Gummi
312.5 x 5 x 20 cm

Francis Picabia
Sans Titre
(siehe Seite 15)

Meret Oppenheim
Pelzhandschuhe
(siehe Seite 14)

Sarah Lucas
Prière de toucher
(siehe Seite 18)

Francis Picabia
Villejuif
(siehe Seite 19)

Sarah Lucas
Prière de toucher, 2000
C-Print; Ex. 3/6, 2 e.a.
274.5 x 183 cm

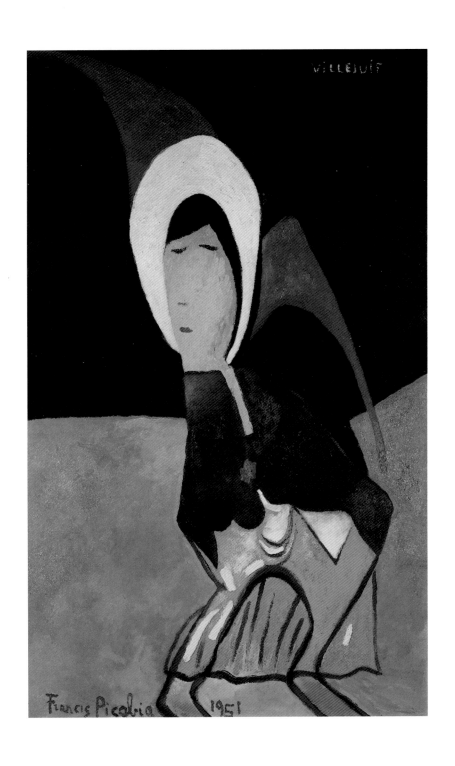

Francis Picabia
Villejuif, 1951
Öl auf Sperrholz
150 x 95 cm

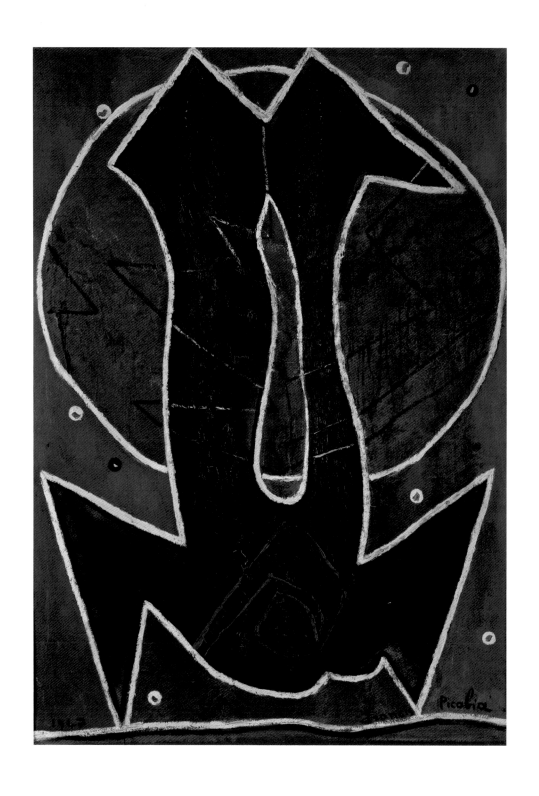

Francis Picabia
Composition, 1947
Öl auf Karton
97 x 75.5 cm

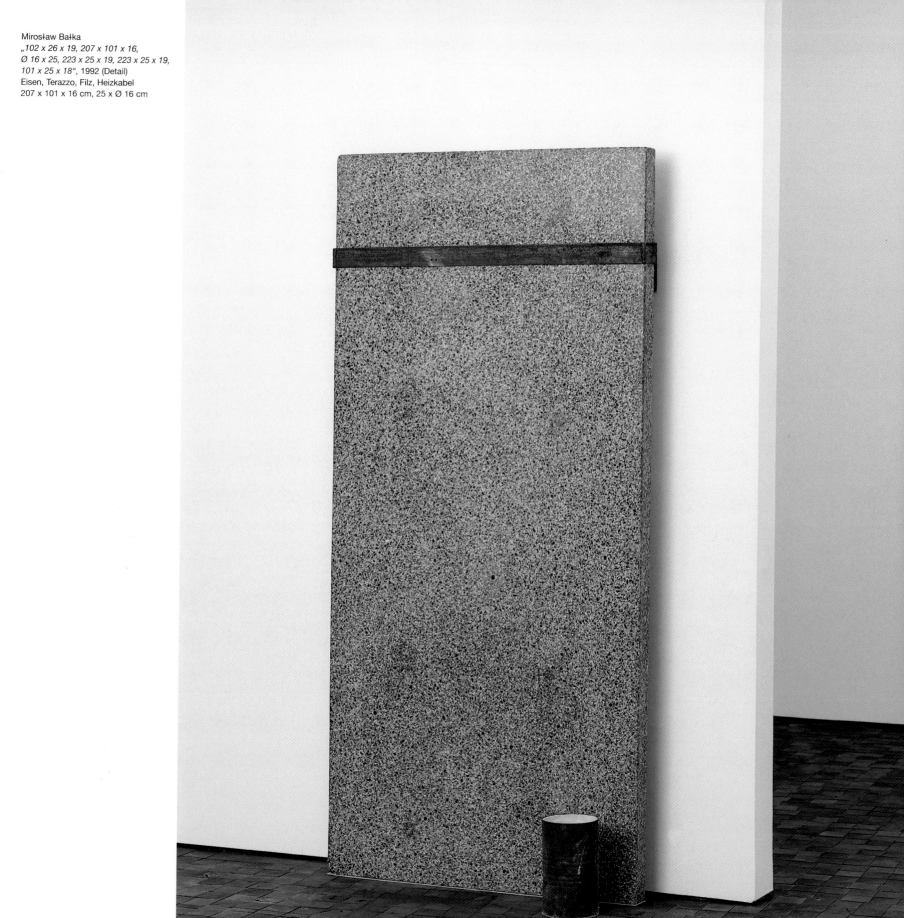

Mirosław Bałka
„102 x 26 x 19, 207 x 101 x 16,
Ø 16 x 25, 223 x 25 x 19, 223 x 25 x 19,
101 x 25 x 18", 1992 (Detail)
Eisen, Terazzo, Filz, Heizkabel
207 x 101 x 16 cm, 25 x Ø 16 cm

21

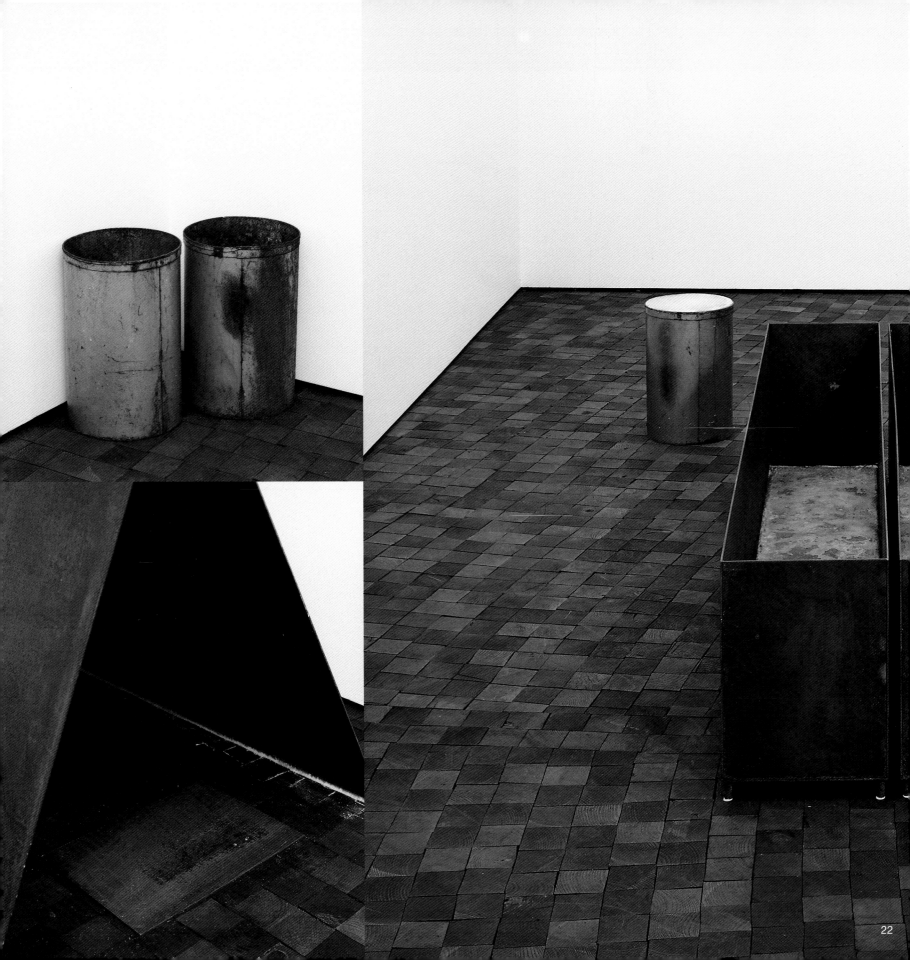

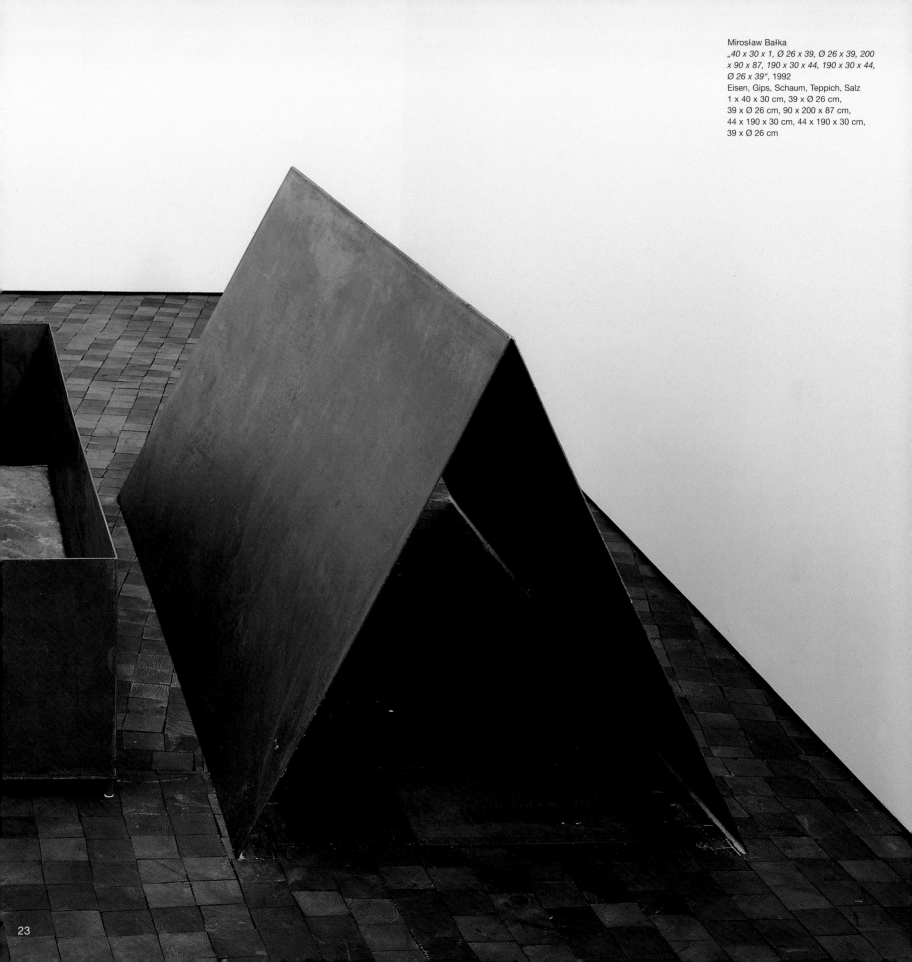

Mirosław Bałka
„40 x 30 x 1, Ø 26 x 39, Ø 26 x 39, 200
x 90 x 87, 190 x 30 x 44, 190 x 30 x 44,
Ø 26 x 39", 1992
Eisen, Gips, Schaum, Teppich, Salz
1 x 40 x 30 cm, 39 x Ø 26 cm,
39 x Ø 26 cm, 90 x 200 x 87 cm,
44 x 190 x 30 cm, 44 x 190 x 30 cm,
39 x Ø 26 cm

Francis Picabia
Double soleil
(siehe Seite 25)

Louise Bourgeois
Legs
(siehe Seite 16/17)

Marcel Broodthaers
Briques
(siehe Seite 26)

Marcel Broodthaers
Papa
(siehe Seite 27)

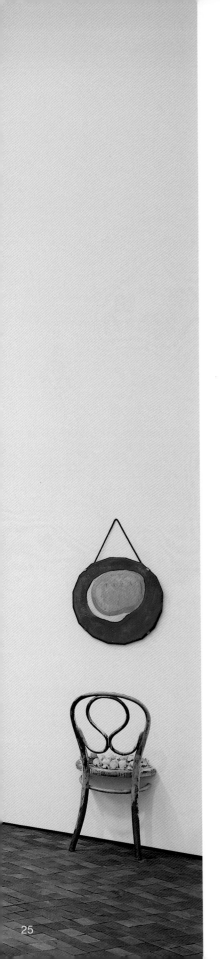

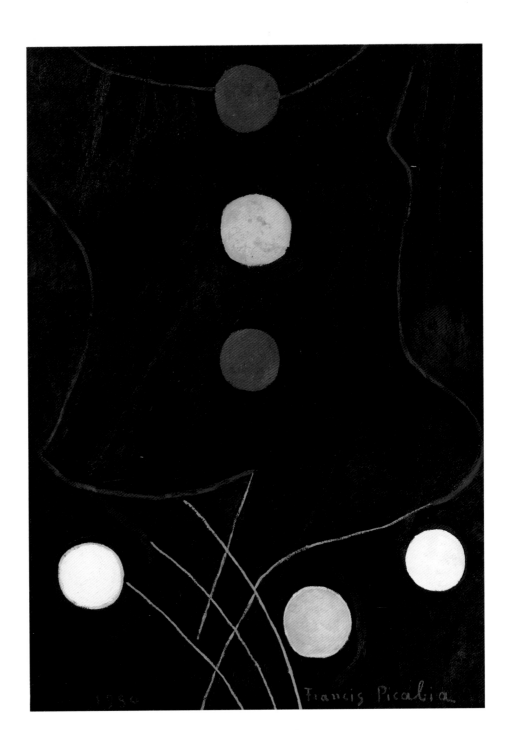

Francis Picabia
Double soleil, 1950
Öl auf Karton auf Holz
175.8 x 125 cm

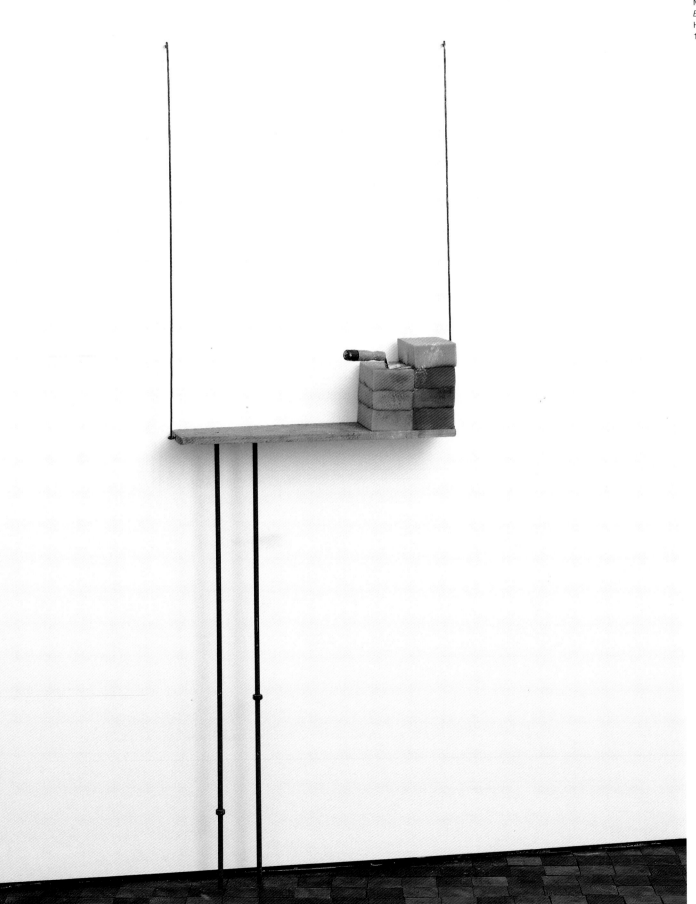

Marcel Broodthaers
Briques, 1963
Holz, Metall, Schaumstoff, Maurerkelle
190 x 71 x 19 cm

Marcel Broodthaers
Papa, 1963-1966
halbierter Stuhl, Eierschalen, Spiegel,
Pappscheibe, Holz, Metallklammern,
Kordel, Kreide, Silberbronze, Farbe
Spiegel: Ø 49 cm
Stuhl: 89.5 x 42 x 34.5 cm

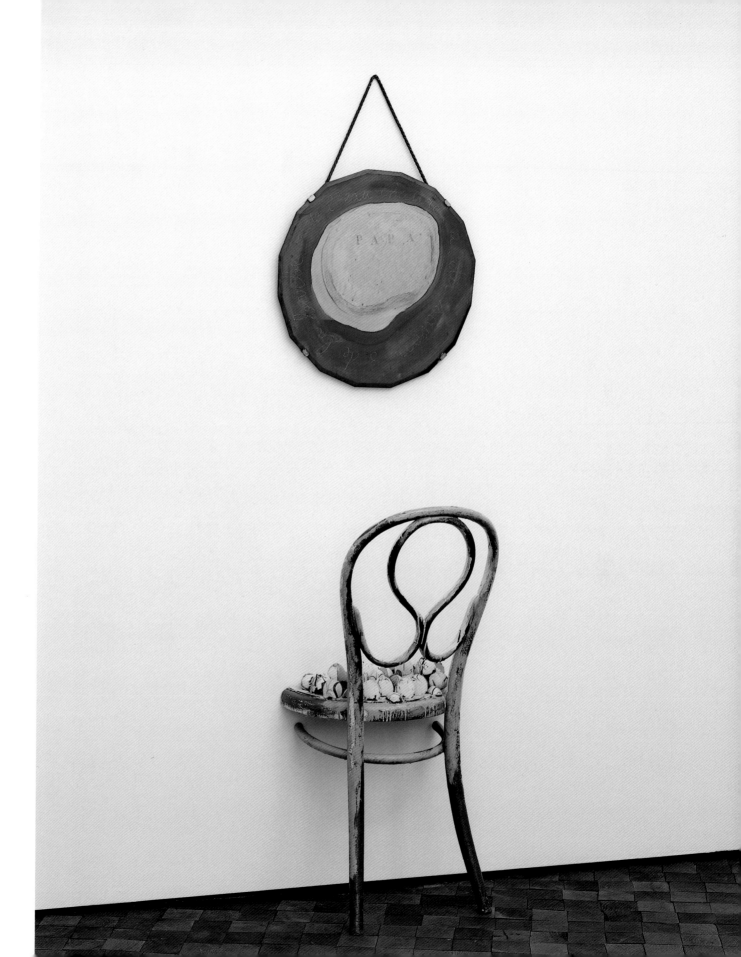

Raymond Pettibon
Life at sea is..., 1988
Öl auf Leinwand
182.9 x 182.9 cm

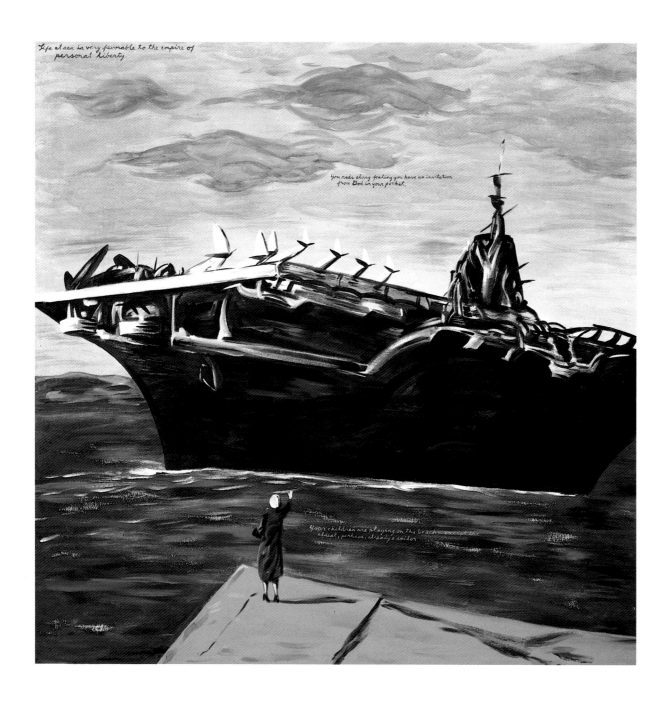

Raymond Pettibon
It is the part of creation, 1988
Acryl auf Leinwand
122 x 152.5 cm

Raymond Pettibon
Even the miracle..., 1991
Öl auf Leinwand
35.5 x 28 cm

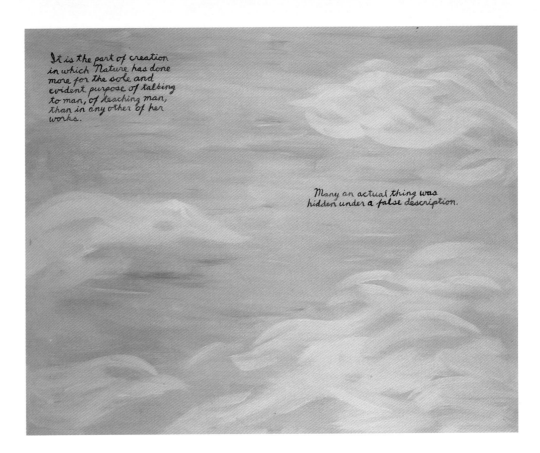

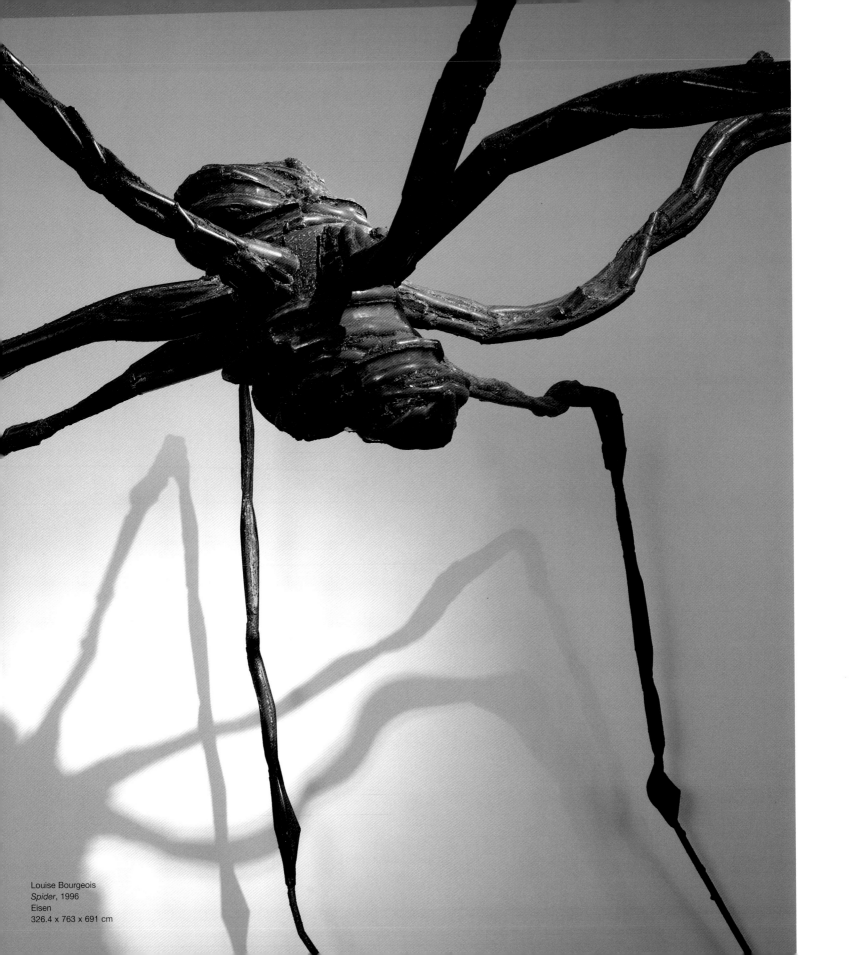

Louise Bourgeois
Spider, 1996
Eisen
326.4 x 763 x 691 cm

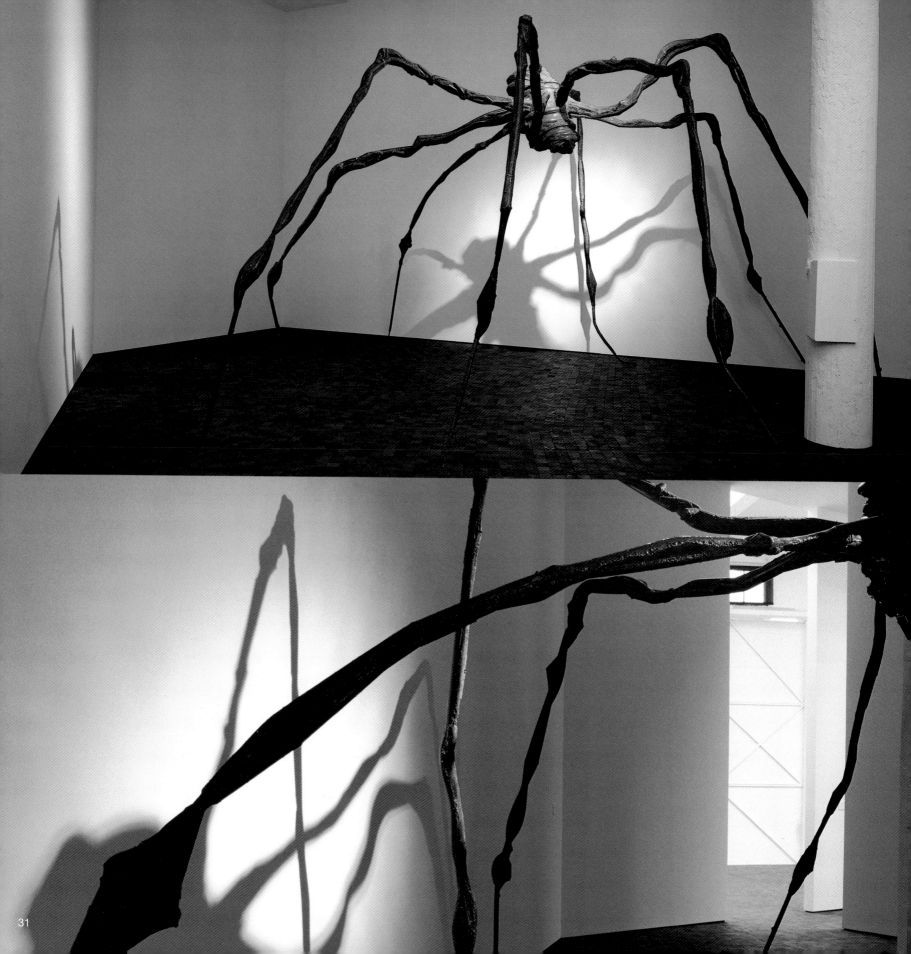

Born Free *(directed by James Hill)*
The Magnificent Seven *(directed by John Sturges)*
Picnic *(directed by Joshua Logan)*
Girls! Girls! Girls! *(directed by Norman Taurog)*
The Sound of Music *(directed by Robert Wise)*
The Servant *(directed by Joseph Losey)*
Torn Curtain *(directed by Alfred Hitchcock)*
Roman Holiday *(directed by William Wyler)*
Rio Bravo *(directed by Howard Hawks)*
I'm Alright Jack *(directed by John Boulting)*
Heavens Above *(directed by John Boulting)*
Pierrot le Fou *(directed by Jean-Luc Godard)*
Who's Afraid of Virginia Woolf? *(directed by Mike Nichols)*
West Side Story *(directed by Robert Wise)*
Marnie *(directed by Alfred Hitchcock)*
Room at the Top *(directed by Jack Clayton)*
The Young Ones *(directed by Sidney J. Furie)*
Summer Holiday *(directed by Peter Yates)*
The Cincinnatti Kid *(directed by Norman Jewison)*
Khartoum *(directed by Basil Dearden)*
Somebody Up There Likes Me *(directed by Robert Wise)*
Rasputin *(directed by Don Sharp)*
House of Wax *(directed by Andre de Toth)*
The Ipcress File *(directed by Sidney J. Furie)*
Blue Hawaii *(directed by Norman Taurog)*
Help *(directed by Richard Lester)*
Thunderball *(directed by Terence Young)*
What's New Pussycat? *(directed by Clive Donner)*
Von Ryan's Express *(directed by Mark Robson)*
Daleks-Invasion Earth 2150 A.D. *(directed by Gordon Flemyng)*
Tom Jones *(directed by Tony Richardson)*
Spartacus *(directed by Stanley Kubrick)*

Douglas Gordon
Words and Pictures, Part 1, 1996
Videoprojektion, blaue Farbe, 30 Filme
auf VHS, 15 blaue Sitzsäcke, zwei
Aktivlautsprecher, blaue Neonschrift
Raumgrösse: 511 x 990 x 670 cm
Projektionswand: 275 x 353 cm
Neon: 22 x 155.5 x 7.5 cm

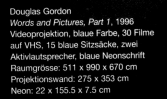

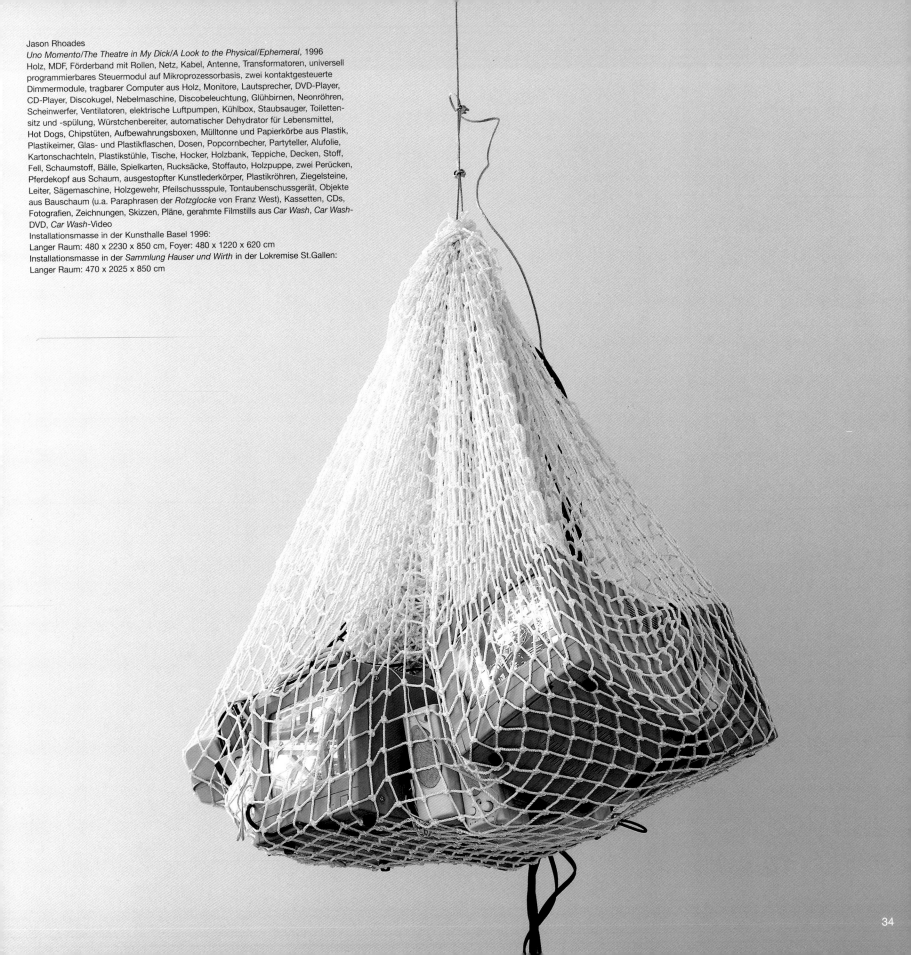

Jason Rhoades
Uno Momento/The Theatre in My Dick/A Look to the Physical/Ephemeral, 1996
Holz, MDF, Förderband mit Rollen, Netz, Kabel, Antenne, Transformatoren, universell
programmierbares Steuermodul auf Mikroprozessorbasis, zwei kontaktgesteuerte
Dimmermodule, tragbarer Computer aus Holz, Monitore, Lautsprecher, DVD-Player,
CD-Player, Discokugel, Nebelmaschine, Discobeleuchtung, Glühbirnen, Neonröhren,
Scheinwerfer, Ventilatoren, elektrische Luftpumpen, Kühlbox, Staubsauger, Toiletten-
sitz und -spülung, Würstchenbereiter, automatischer Dehydrator für Lebensmittel,
Hot Dogs, Chipstüten, Aufbewahrungsboxen, Mülltonne und Papierkörbe aus Plastik,
Plastikeimer, Glas- und Plastikflaschen, Dosen, Popcornbecher, Partyteller, Alufolie,
Kartonschachteln, Plastikstühle, Tische, Hocker, Holzbank, Teppiche, Decken, Stoff,
Fell, Schaumstoff, Bälle, Spielkarten, Rucksäcke, Stoffauto, Holzpuppe, zwei Perücken,
Pferdekopf aus Schaum, ausgestopfter Kunstlederkörper, Plastikröhren, Ziegelsteine,
Leiter, Sägemaschine, Holzgewehr, Pfeilschussspule, Tontaubenschussgerät, Objekte
aus Bauschaum (u.a. Paraphrasen der *Rotzglocke* von Franz West), Kassetten, CDs,
Fotografien, Zeichnungen, Skizzen, Pläne, gerahmte Filmstills aus *Car Wash*, *Car Wash*-
DVD, *Car Wash*-Video
Installationsmasse in der Kunsthalle Basel 1996:
Langer Raum: 480 x 2230 x 850 cm, Foyer: 480 x 1220 x 620 cm
Installationsmasse in der *Sammlung Hauser und Wirth* in der Lokremise St.Gallen:
Langer Raum: 470 x 2025 x 850 cm

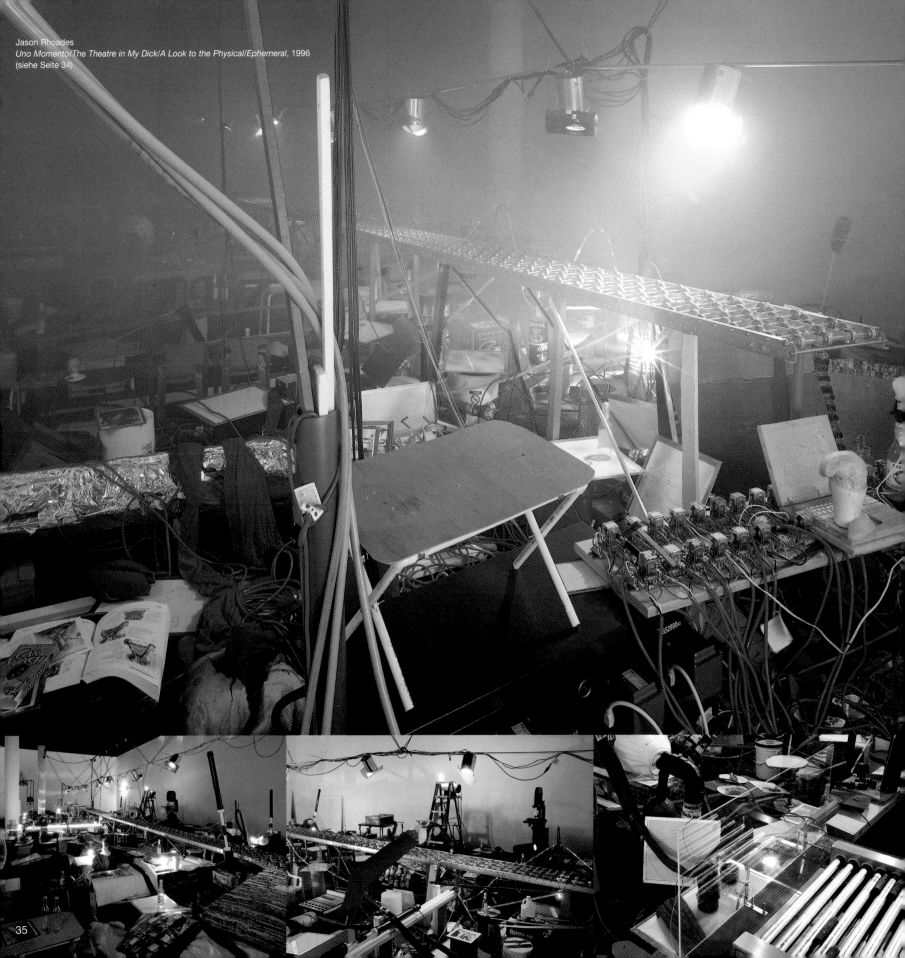

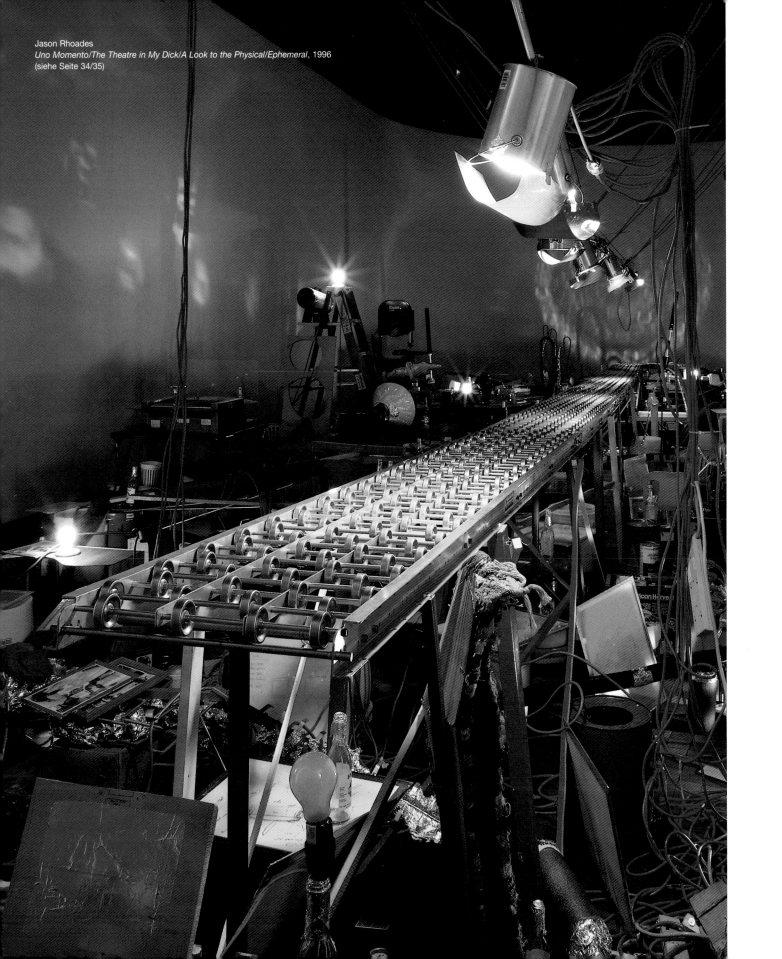

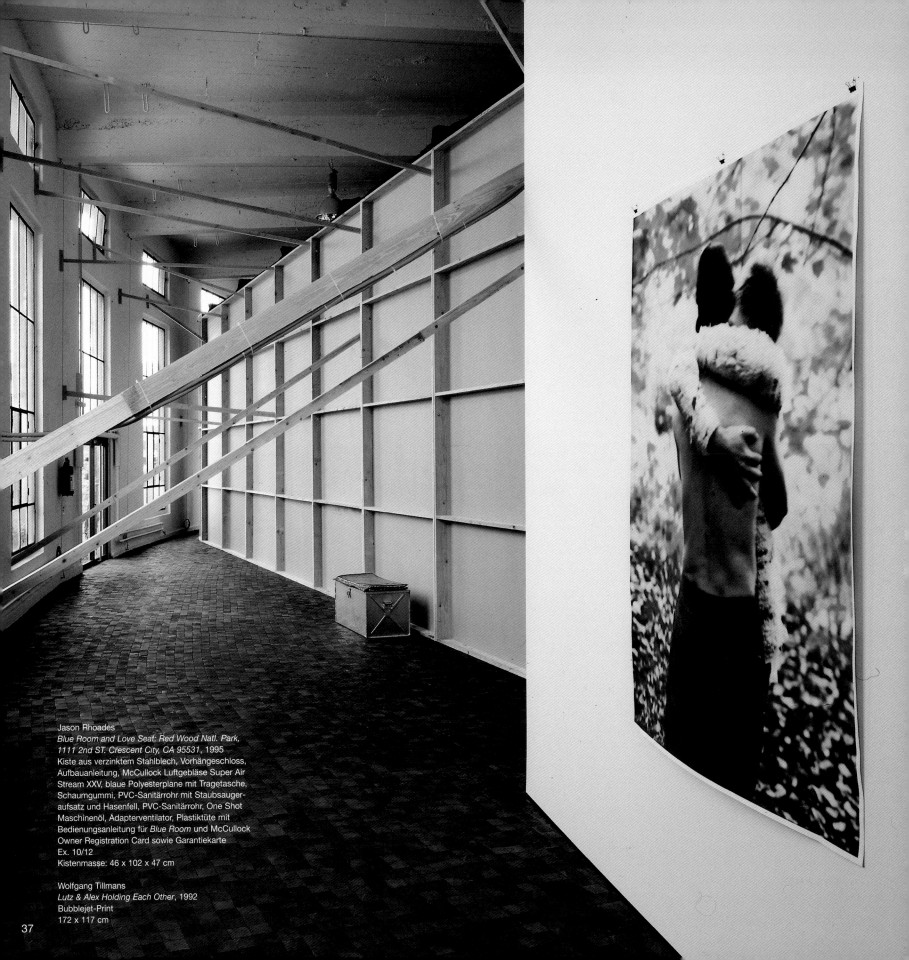

Jason Rhoades
Blue Room and Love Seat: Red Wood Natl. Park,
1111 2nd ST. Crescent City, CA 95531, 1995
Kiste aus verzinktem Stahlblech, Vorhängeschloss,
Aufbauanleitung, McCullock Luftgebläse Super Air
Stream XXV, blaue Polyesterplane mit Tragetasche,
Schaumgummi, PVC-Sanitärrohr mit Staubsauger-
aufsatz und Hasenfell, PVC-Sanitärrohr, One Shot
Maschinenöl, Adapterventilator, Plastiktüte mit
Bedienungsanleitung für *Blue Room* und McCullock
Owner Registration Card sowie Garantiekarte
Ex. 10/12
Kistenmasse: 46 x 102 x 47 cm

Wolfgang Tillmans
Lutz & Alex Holding Each Other, 1992
Bubblejet-Print
172 x 117 cm

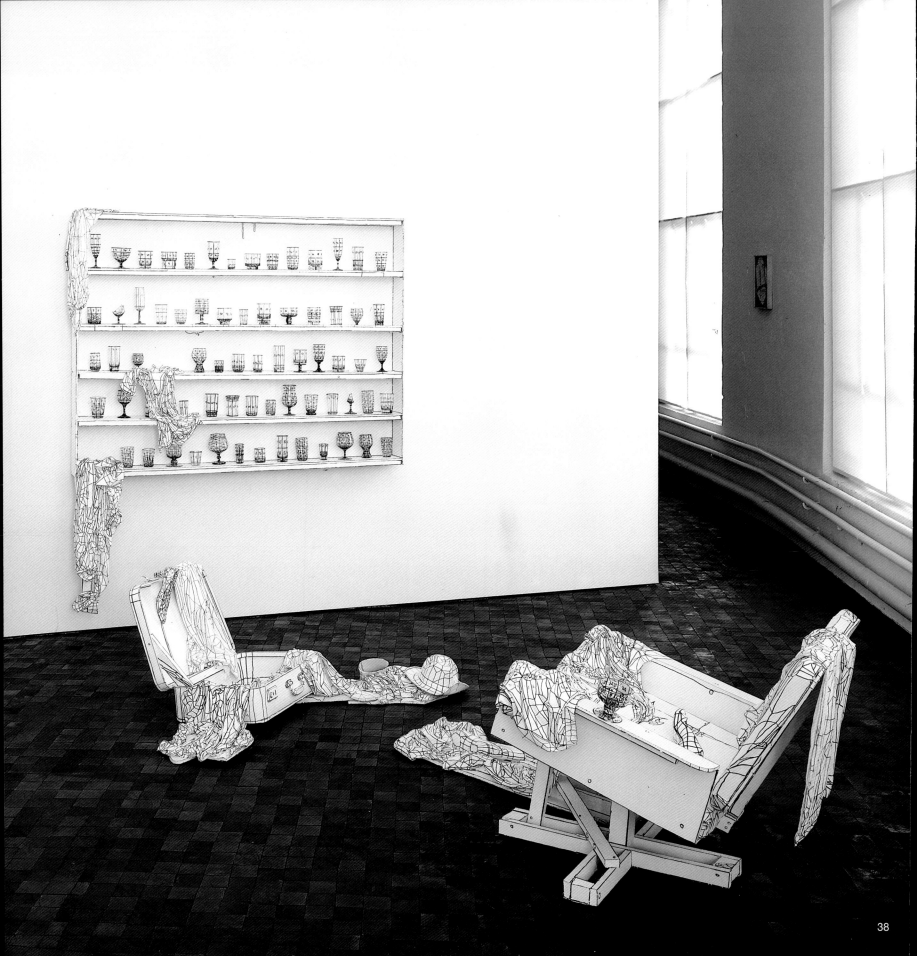

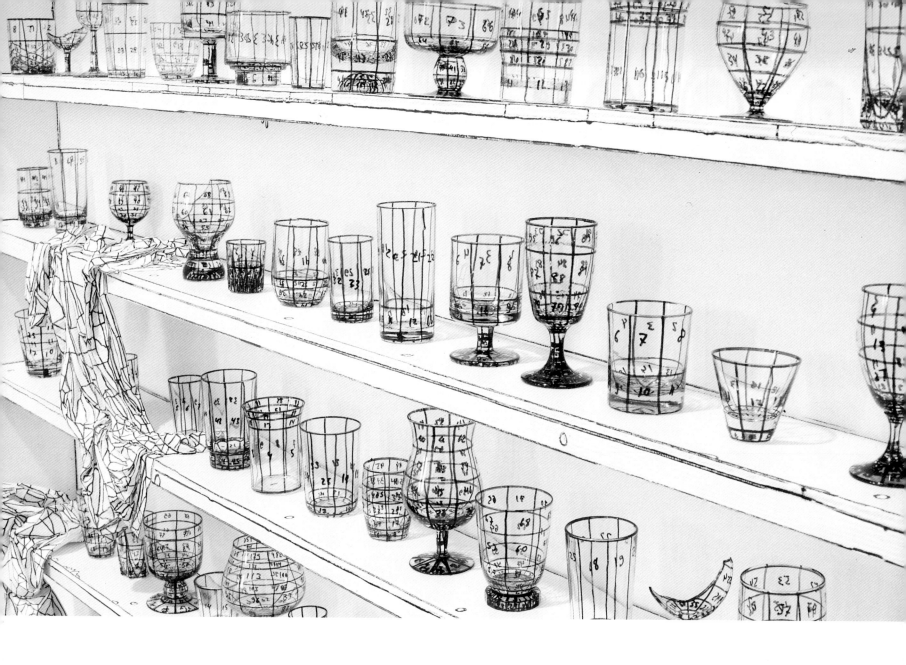

Urs Fischer
The Art of Falling Apart, 1998
MDF, Holz, Dispersion, Acrylbinder, wasser-
fester Faserschreiber, Holzleim, Kleister,
Baukleber, 68 Gläser (teilweise zerbrochen),
Koffer, Sessel, Hemden, T-Shirts, ein Paar
Pumps, ein Paar Stiefel, Hut
195 x 182.5 x 25 cm, 56 x 136 x 130 cm,
77.7 x 118 x 178 cm

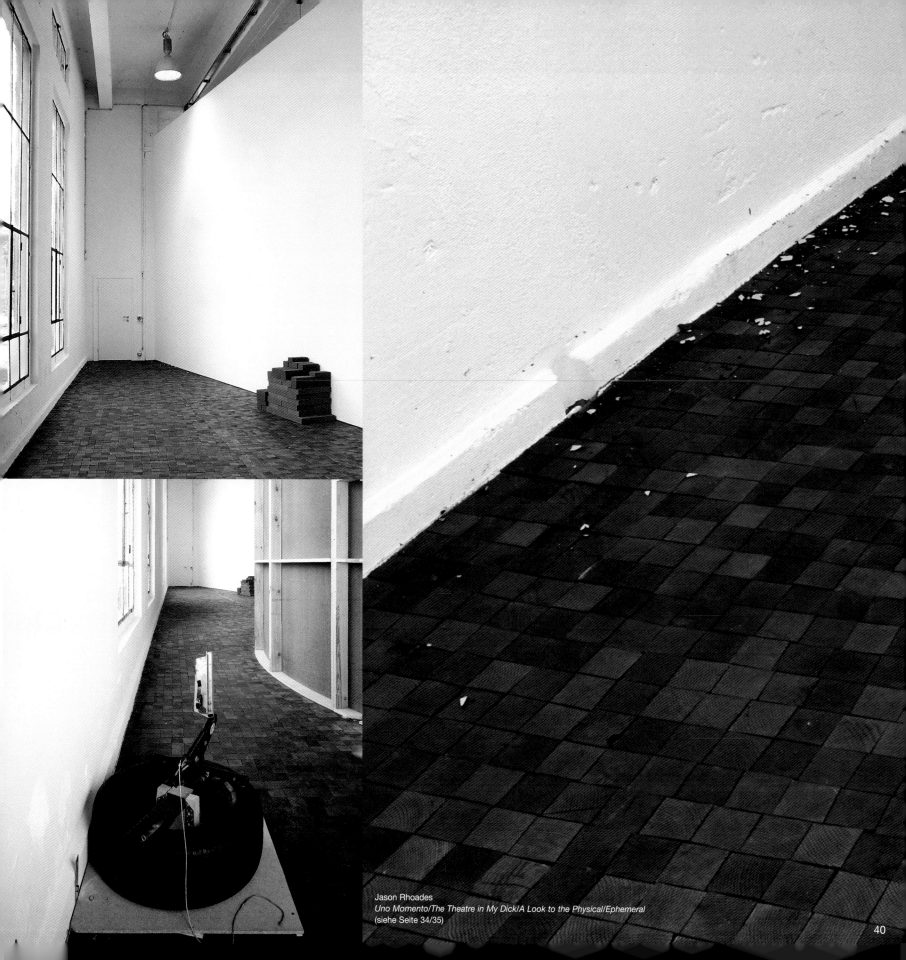

Jason Rhoades
Uno Momento/The Theatre in My Dick/A Look to the Physical/Ephemeral
(siehe Seite 34/35)

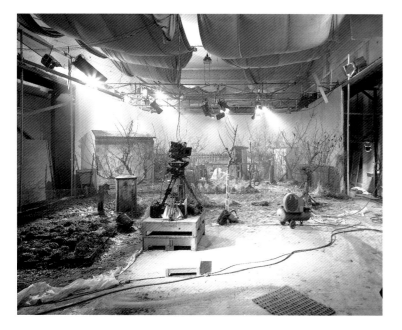

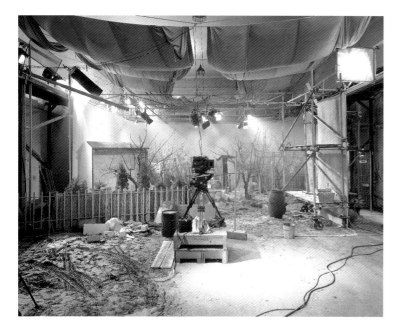

Stan Douglas
1970 set for "Der Sandmann" at
Dokfilm Studios, Potsdam, Babelsberg,
Germany 1994, 1994-97
Cibachrome; Ex. 1/7
76.2 x 101.6 cm

Stan Douglas
Contemporary set for "Der Sandmann" at
Dokfilm Studios, Potsdam, Babelsberg,
Germany 1994, 1994
Cibachrome; 7 Ex.
76.2 x 101.6 cm

Stan Douglas
Der Sandmann, 1995
Projektionsraum, Projektorkammer, zwei s/w 16 mm-Filme in Parallel-
projektion (je 9.50 Min. Endlosschleife), zwei Projektoren mit Keilriemen
verbunden, Projektionsfläche aus MDF, Glasscheibe, Verstärker,
Equilizer, zwei Lautsprecher; Ex. 2/2, 1 e.a.
Masse laut Aufbauanleitung: Projektionsraum: 450 x 800 x 1000 cm
Projektorkammer: 450 x 800 x 200 cm, Projektionsfläche: 296.5 x 400 cm
Abstand der Projektionsfläche zur Wand: 50 cm

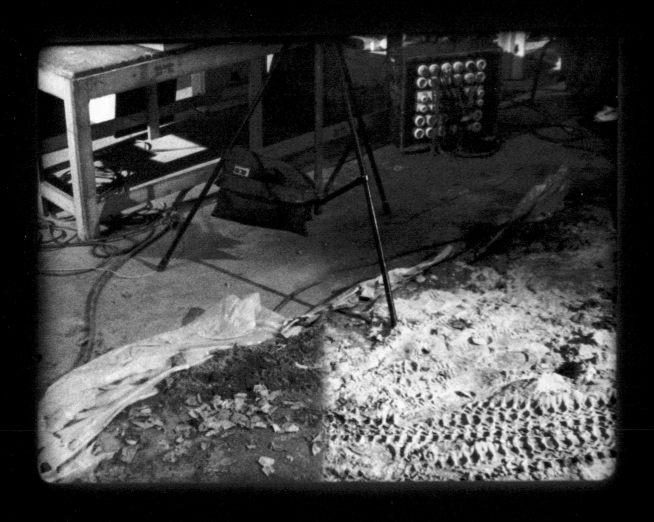

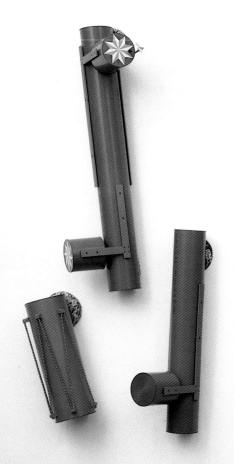
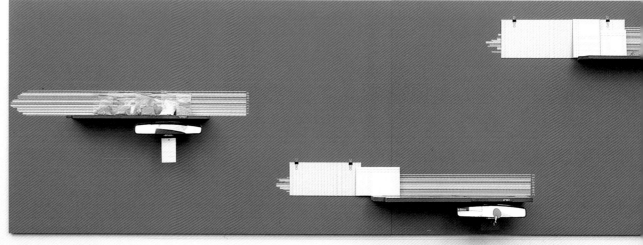

Zvi Goldstein
Deep Mythologies, 1992
lackiertes Aluminium, Kupfer, Blei, Holz, Sand aus der
judäischen Wüste, Pflanzenreste, Wasser, Spiegel,
Novotex, PVC, elastische Seile, Stoffpolster, Draht,
Klarsichttüten, Büroklipps, Packpapier, Registraturblätter,
Siebdruck
Installationsmass: Länge 579 cm

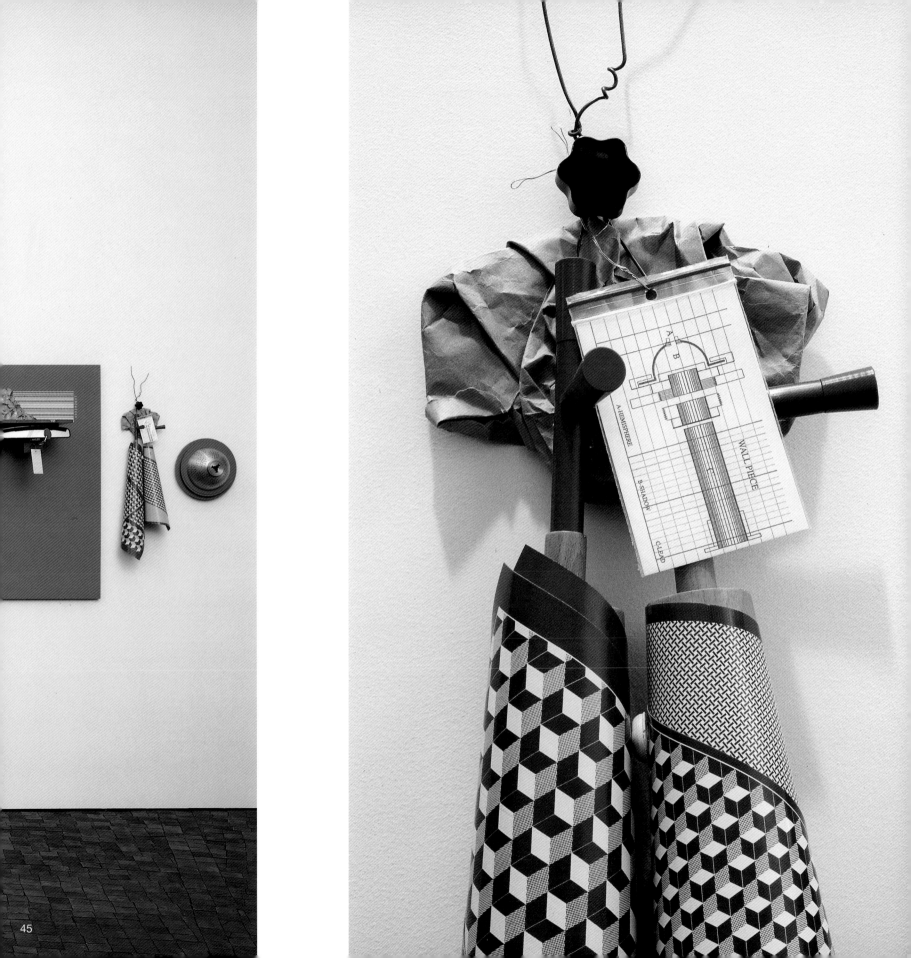

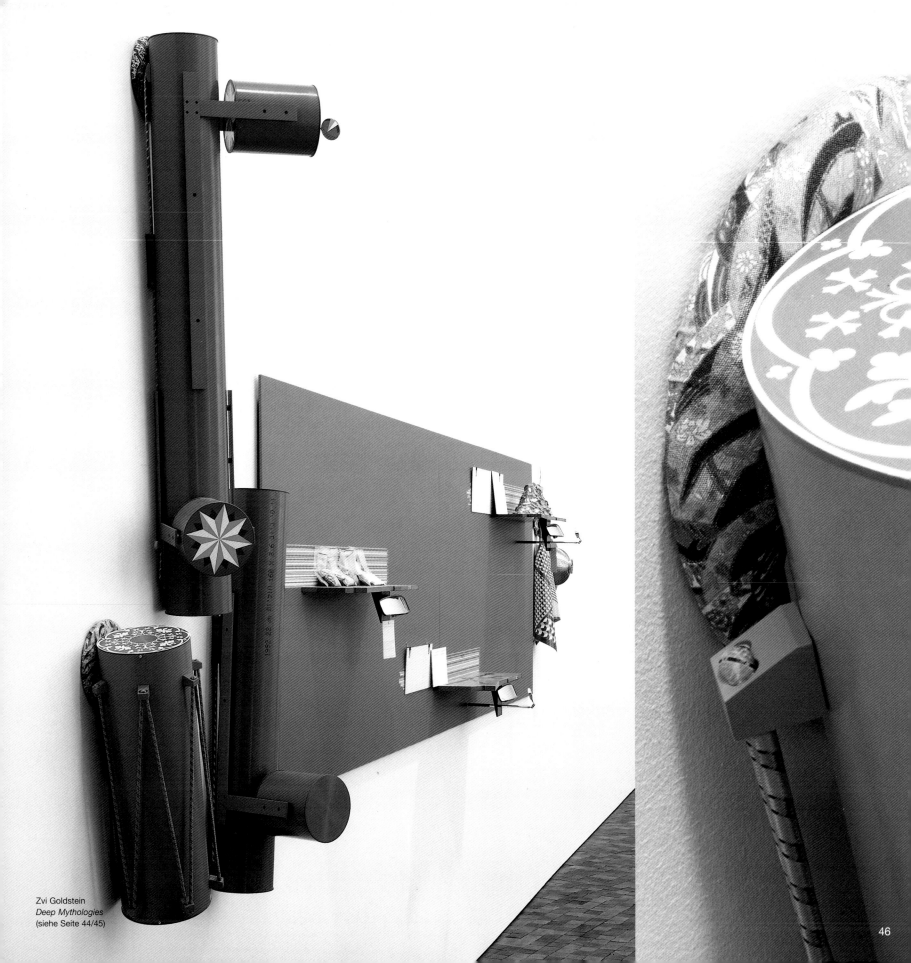

Zvi Goldstein
Deep Mythologies
(siehe Seite 44/45)

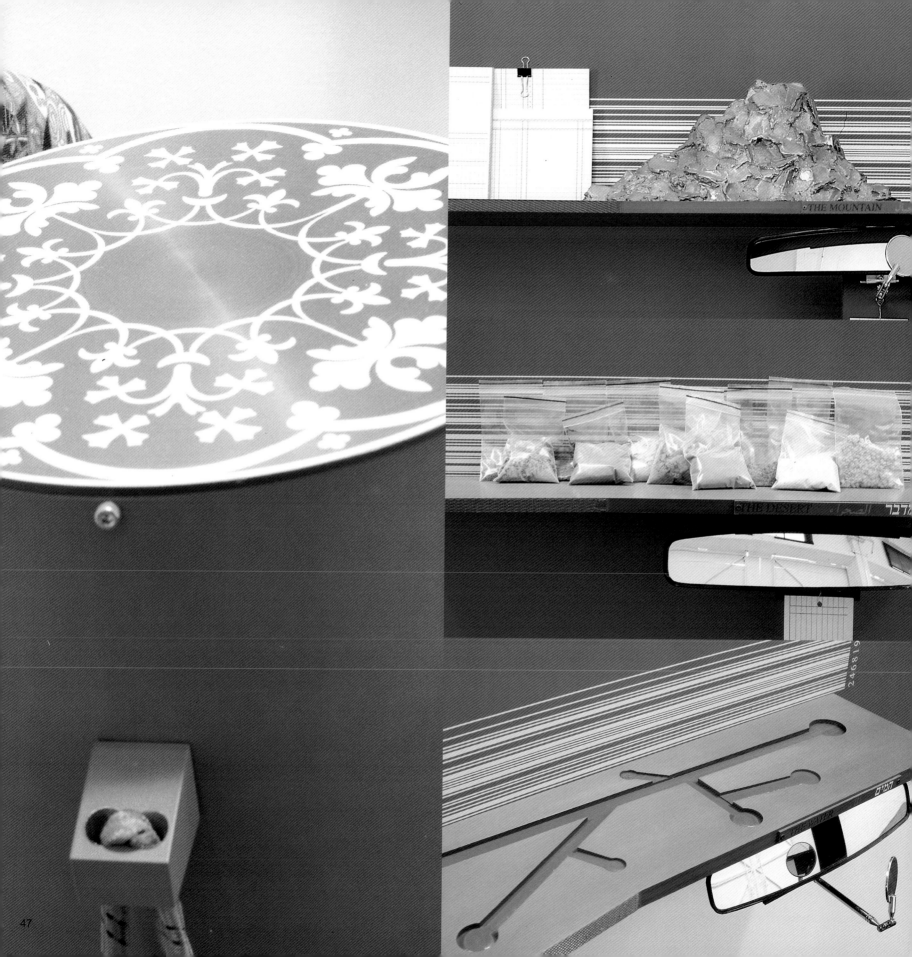

On Kawara
12 ABR. 68, 1968
Liquitex auf Leinwand
20.5 x 25.5 x 4 cm

On Kawara
13 ABR. 68, 1968
Liquitex auf Leinwand
20.5 x 25.5 x 4 cm

On Kawara
14 ABR. 68, 1968
Liquitex auf Leinwand
20.5 x 25.5 x 4 cm

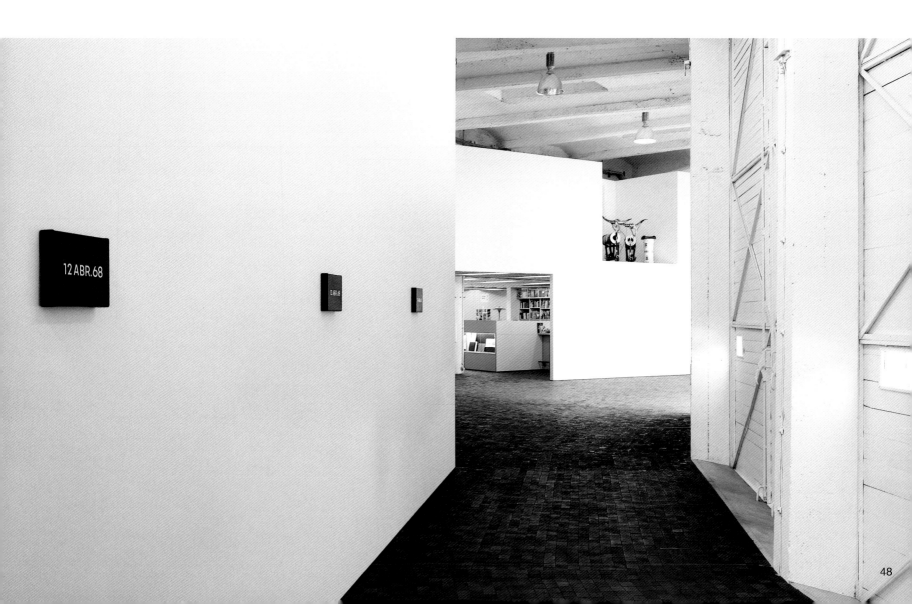

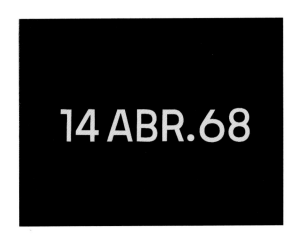

Jason Rhoades
The Future Is Filled with Opportunities, 1995
rotes Trottinett, PVC-Sanitärrohre, Motor, Tank,
zwei blaue Eimer mit weissen Deckeln mit
Loch, zwei weisse Plastikeimer mit Deckeln,
elastisches, rotes Halteband mit Haken,
Gummiseil mit Haken, Seil, Stierhörner, zwei
Bremsen, Taschenlampe, Kindersitz, blaue
Plastikplane, Schrauben, Muttern; Ex. 3/8
128 x 101.5 x 102, 82 x 34 x 33 cm

Jason Rhoades
The Future Is Filled with Opportunities, 1995
rotes Trottinett, PVC-Sanitärrohre, Motor, Tank,
zwei blaue Eimer mit weissen Deckeln mit
Loch, elastisches, rotes Halteband mit Haken,
Seil, Stierhörner, zwei Bremsen, Schrauben,
Muttern; Prototyp
129 x 97 x 97 cm

Zvi Goldstein
Deep Mythologies
(siehe Seite 44/45)

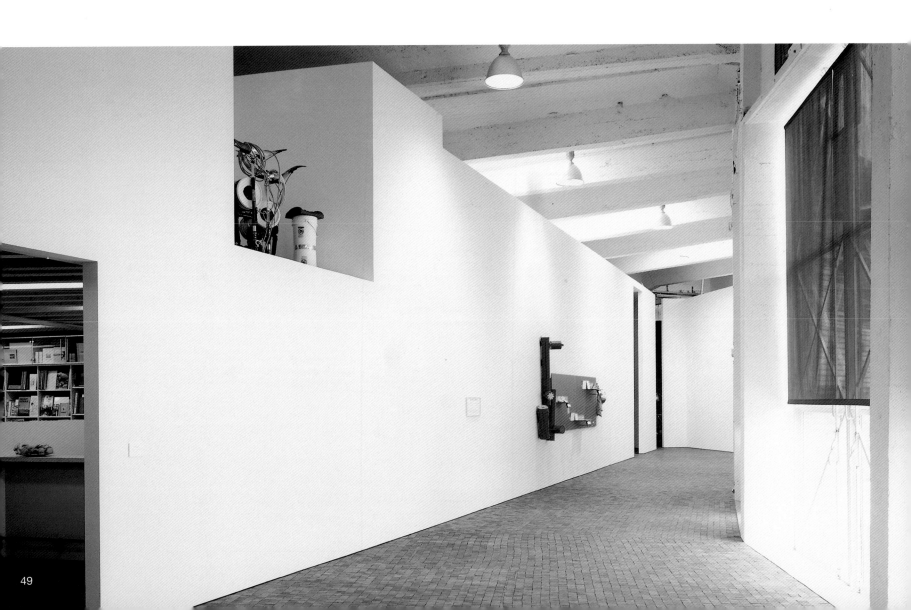

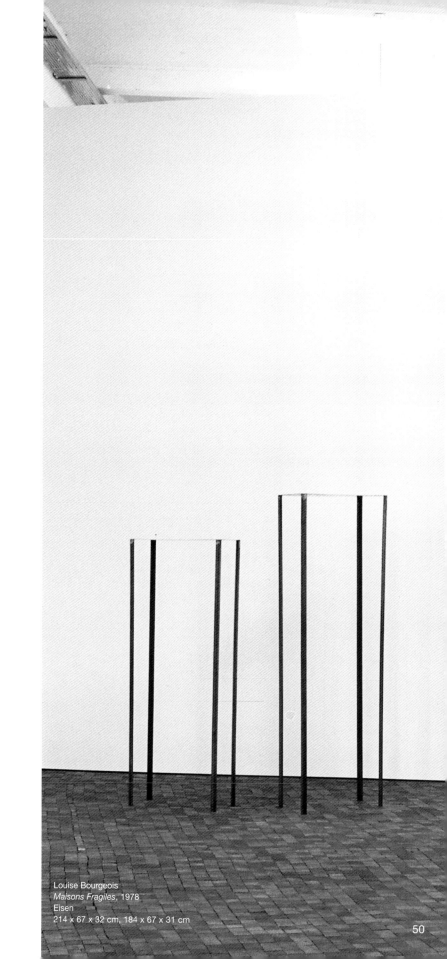

Jan van Imschoot
Minuet of a sold skin, 1999
Öl auf Leinwand
acht Teile: je 75 x 65 cm
ein Teil: 65.4 x 75 cm

Louise Bourgeois
Maisons Fragiles, 1978
Eisen
214 x 67 x 32 cm, 184 x 67 x 31 cm

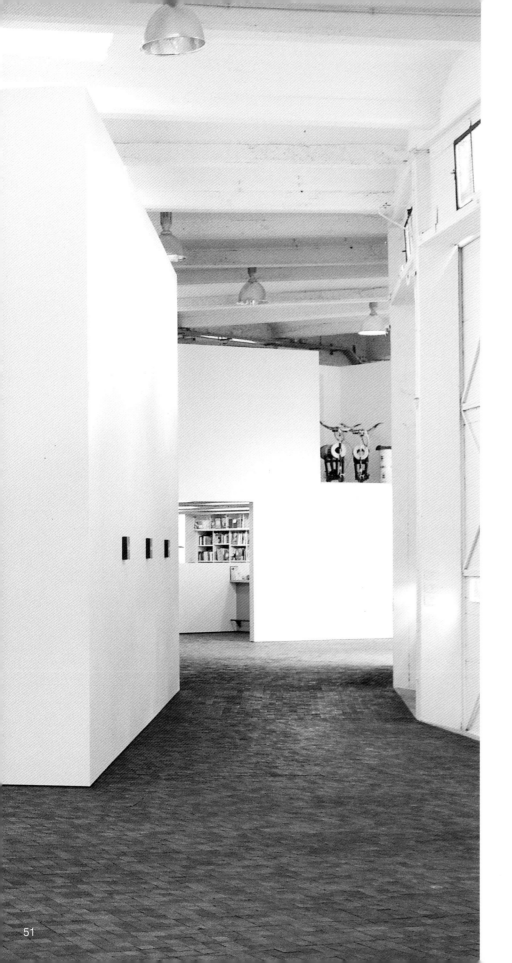

Jan van Imschoot
La Poubelle Artistique, 1998
Öl auf Leinwand
Diptychon: je 75 x 65 cm

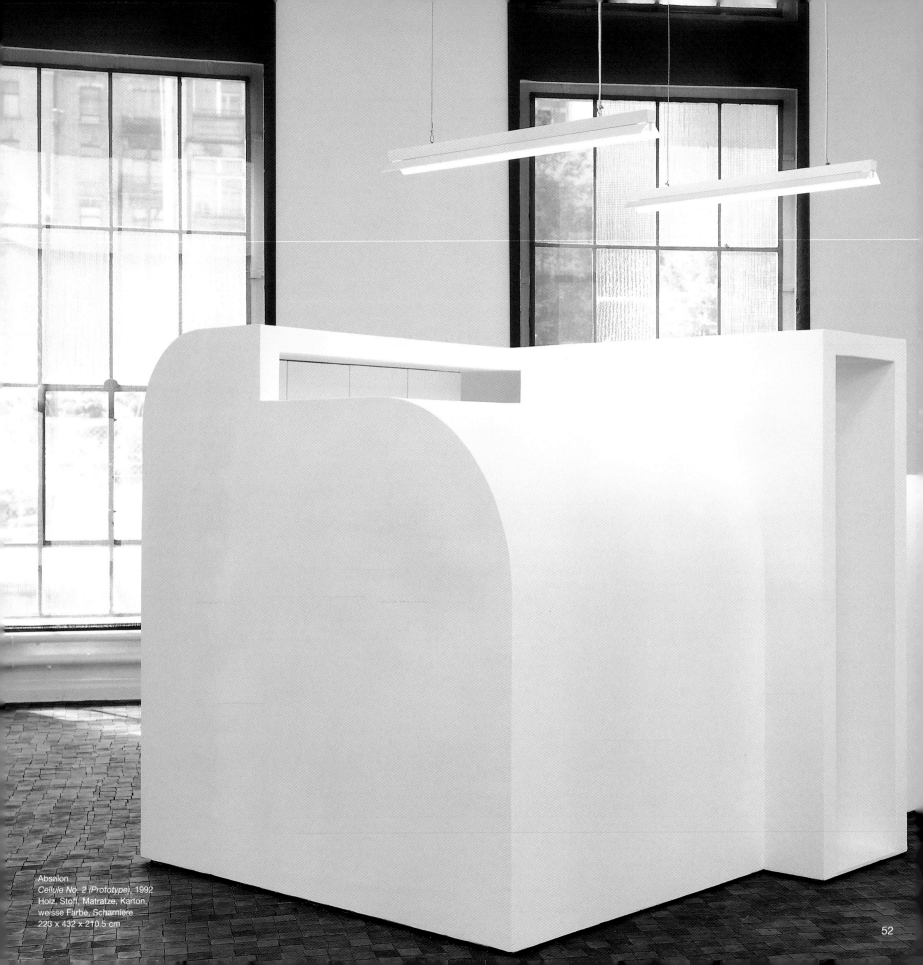

Absalon
Cellule No. 2 (Prototype), 1992
Holz, Stoff, Matratze, Karton,
weisse Farbe, Scharniere
223 x 432 x 210.5 cm

52

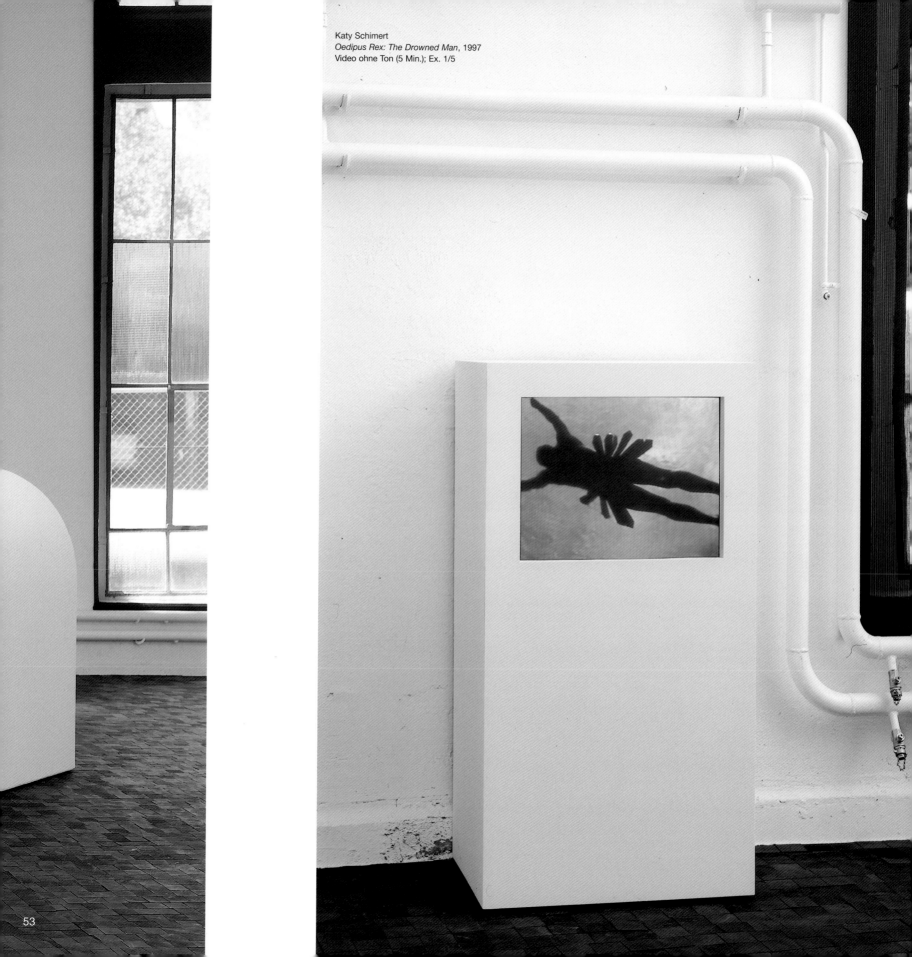

Katy Schimert
Oedipus Rex: The Drowned Man, 1997
Video ohne Ton (5 Min.); Ex. 1/5

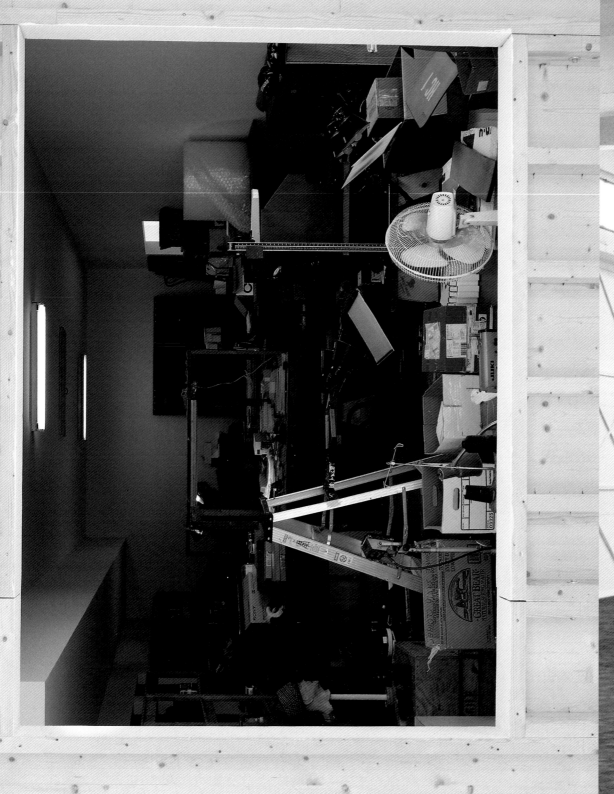

Paul McCarthy
The Box, 1999
Holz, Tische, Regale, Stühle, Videoschneideausrüstung,
Werkzeuge, Zeichnungen, Arbeiten im Entwicklungs-
stadium, Skulpturen, Nähmaschine, Fahrrad, Haus-
haltsgegenstände, Kühlschrank usw.
579 x 402.2 x 1539 cm

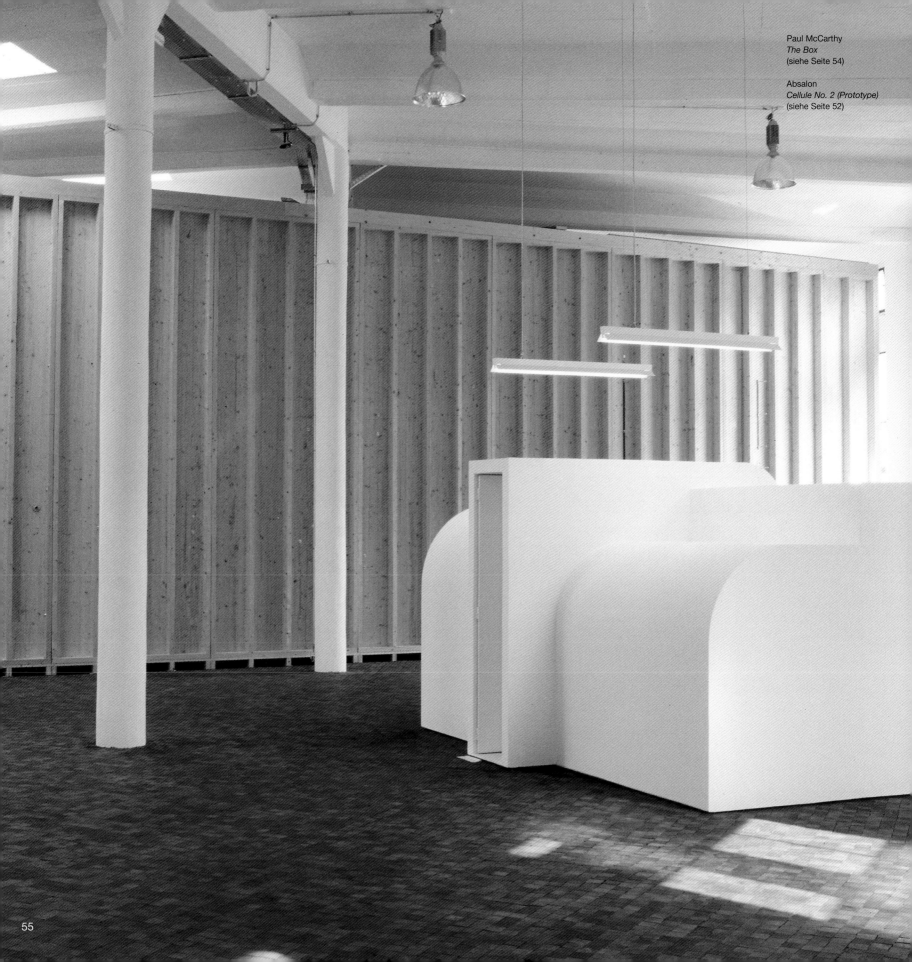

Paul McCarthy
The Box
(siehe Seite 54)

Absalon
Cellule No. 2 (Prototype)
(siehe Seite 52)

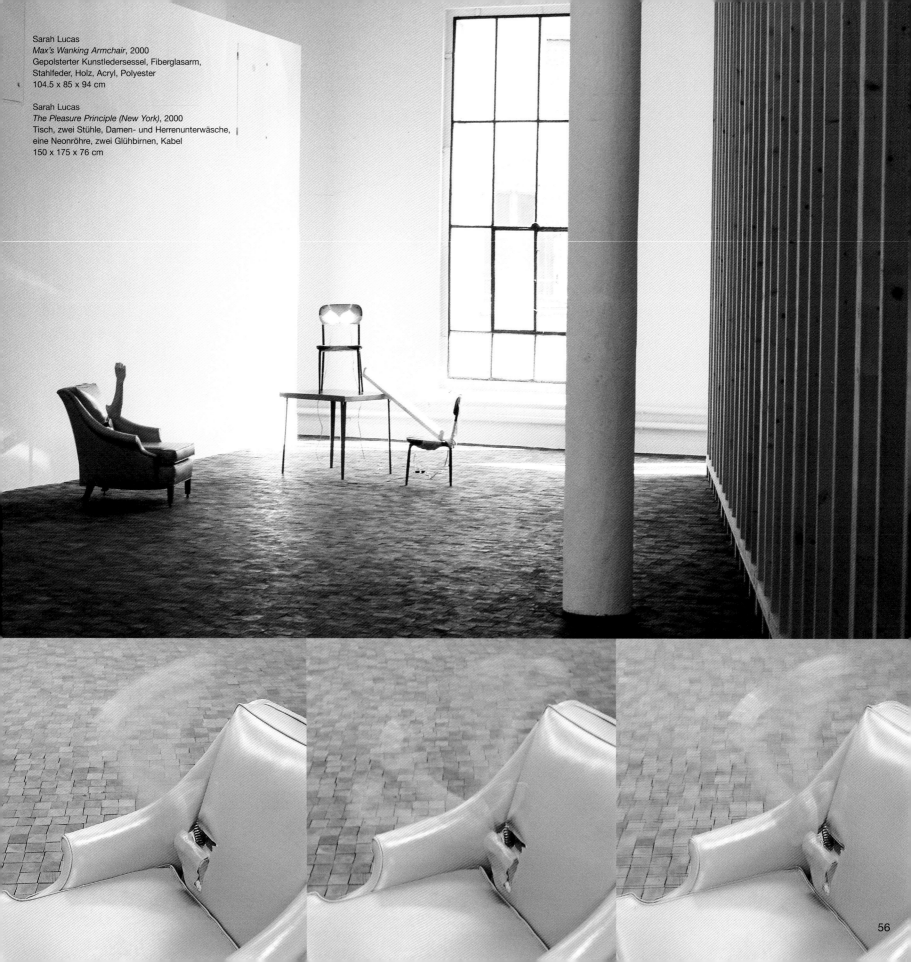

Sarah Lucas
Max's Wanking Armchair, 2000
Gepolsterter Kunstledersessel, Fiberglasarm,
Stahlfeder, Holz, Acryl, Polyester
104.5 x 85 x 94 cm

Sarah Lucas
The Pleasure Principle (New York), 2000
Tisch, zwei Stühle, Damen- und Herrenunterwäsche,
eine Neonröhre, zwei Glühbirnen, Kabel
150 x 175 x 76 cm

Sarah Lucas
Self Portraits 1990-1999, 1999
Portfolio mit 12 Prints; Ex. 3/150, 15 e.a.
Rahmenmasse: 91.3 x 64.2 cm, 90.9 x
65.25 cm, 90.8 x 66.4 cm, 90.5 x 63.2 cm,
90.2 x 64.9 cm, 90.1 x 64.4 cm, 89.8 x
65.7 cm, 85.8 x 67.7 cm, 80.3 x 69.8 cm,
74.6 x 69.8 cm, 71.7 x 83.7 cm, 70.8 x
74.8 cm

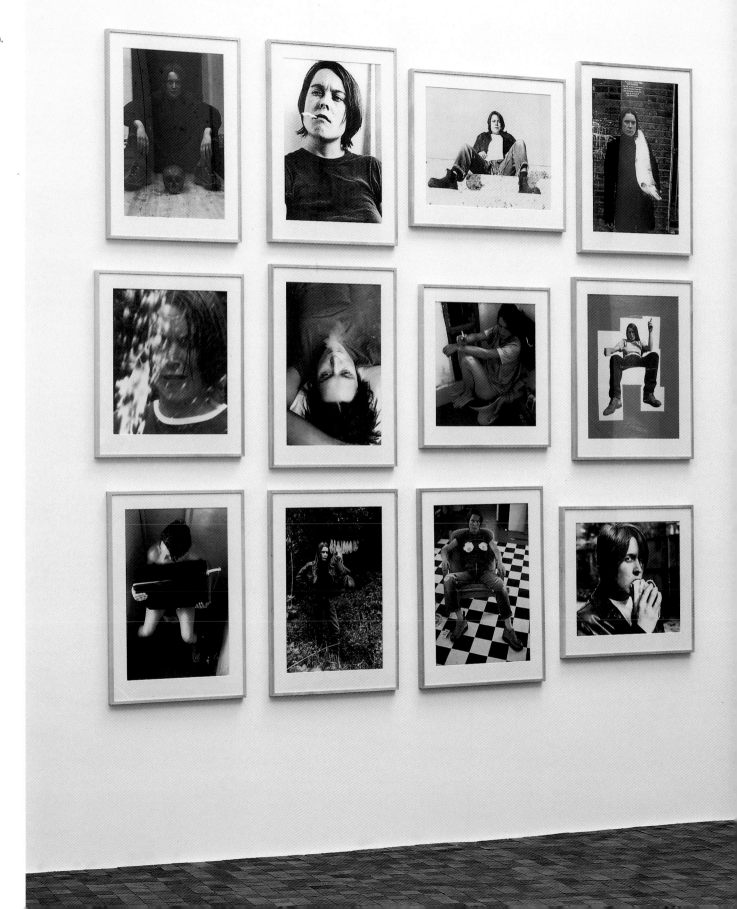

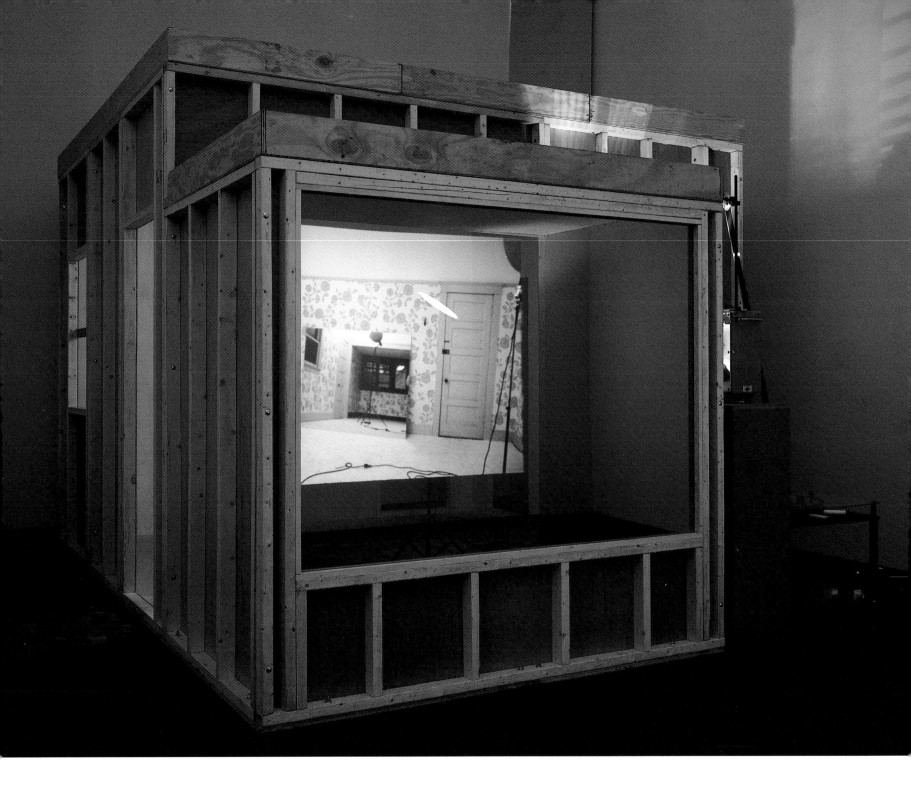

Rachel Khedoori
Untitled (Blue Room), 1999
35 mm-Film (8.15 Min. Endlosschleife), Projektor,
Projektortisch (MDF), Looper (Plexiglas, Plastik, Eisen,
eloxiertes Aluminium), Kabel, Holz, einseitig verspiegelte
Glasscheibe, Stehlampe; Ex. 2/2
Gehäuse: 260 x 343 x 434 cm, Grösse des projizierten
Bildes: ca. 170 x 220 cm, Looper: 51.4 x 81.5 x 81.5 cm

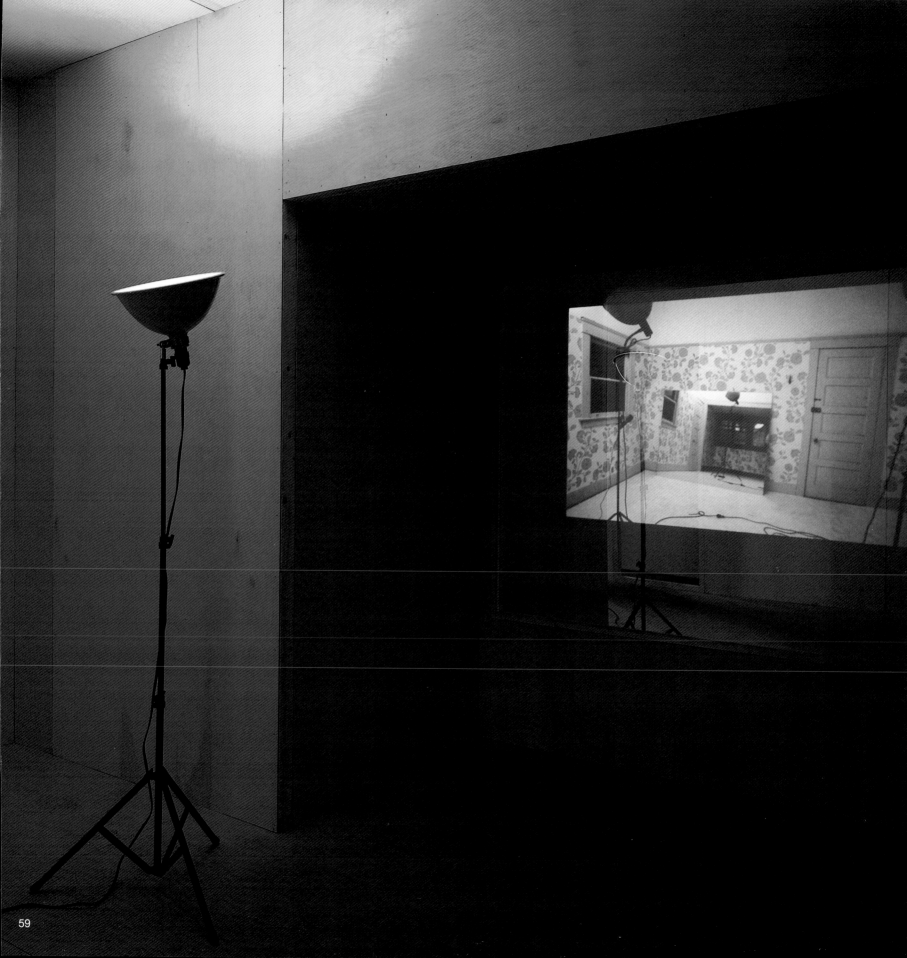

Roman Signer
Leiter, 1996
feuerverzinkte Metalleiter, zwei Gummistiefel
280 x 35 x 30 cm

Roman Signer
Koffer mit gelbem Band, 2000
Aluminiumkoffer, Plastikband
Koffer: 41 x 46.1 x 16.2 cm, Band: 474.4 cm (variabel)

Roman Signer
Tisch mit Gummiseilen, 1998
Tisch, vier Gummiseile
Tisch: 72.1 x 108 x 69 cm, Unterkante 169 cm

Roman Signer
Beobachtungsturm, 1991
2 Ölfässer, verlötet, Sehschlitz
174.4 x Ø 58.5 cm

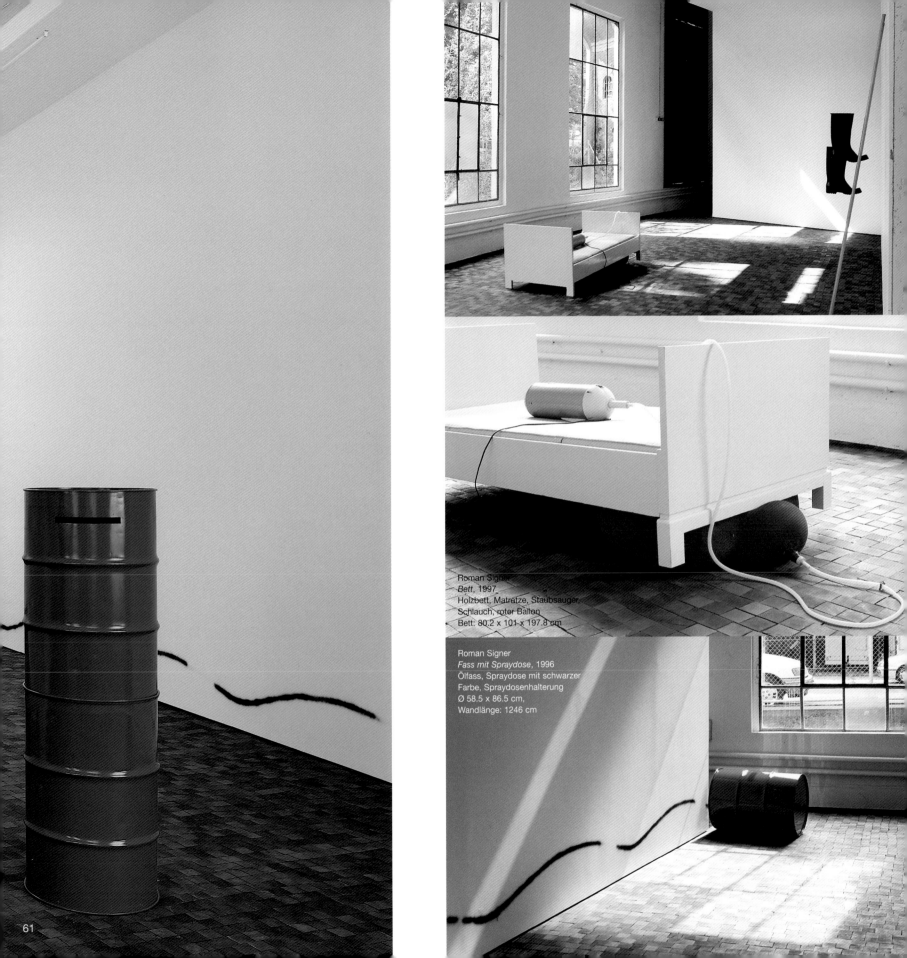

Roman Signer
Bett, 1997
Holzbett, Matratze, Staubsauger,
Schlauch, roter Ballon
Bett: 80.2 x 101 x 197.8 cm

Roman Signer
Fass mit Spraydose, 1996
Ölfass, Spraydose mit schwarzer
Farbe, Spraydosenhalterung
Ø 58.5 x 86.5 cm,
Wandlänge: 1246 cm

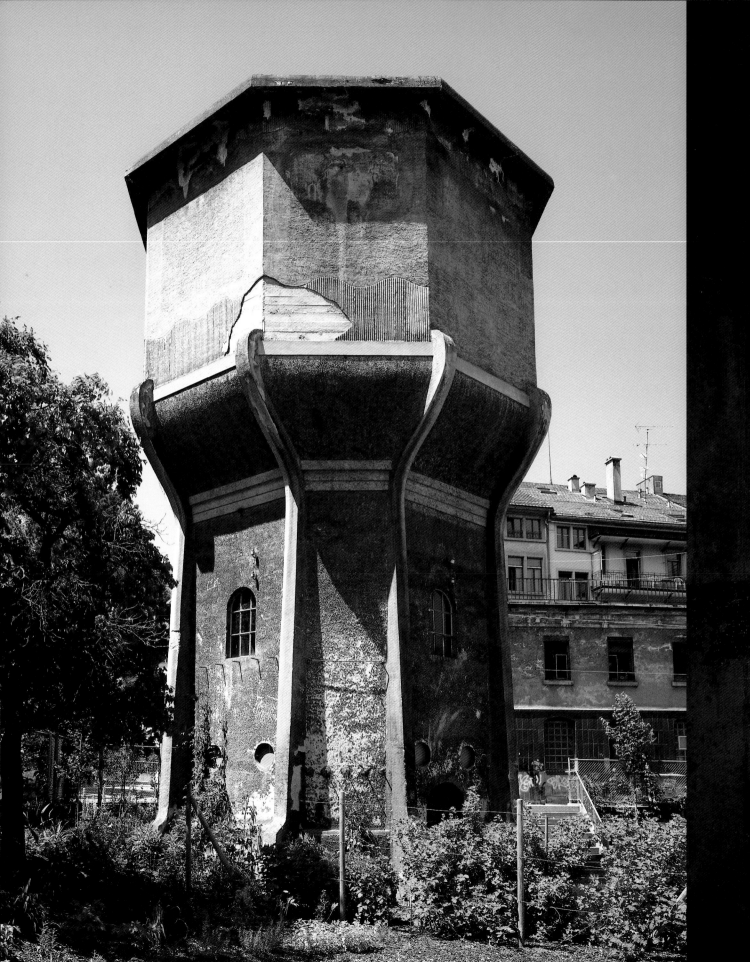

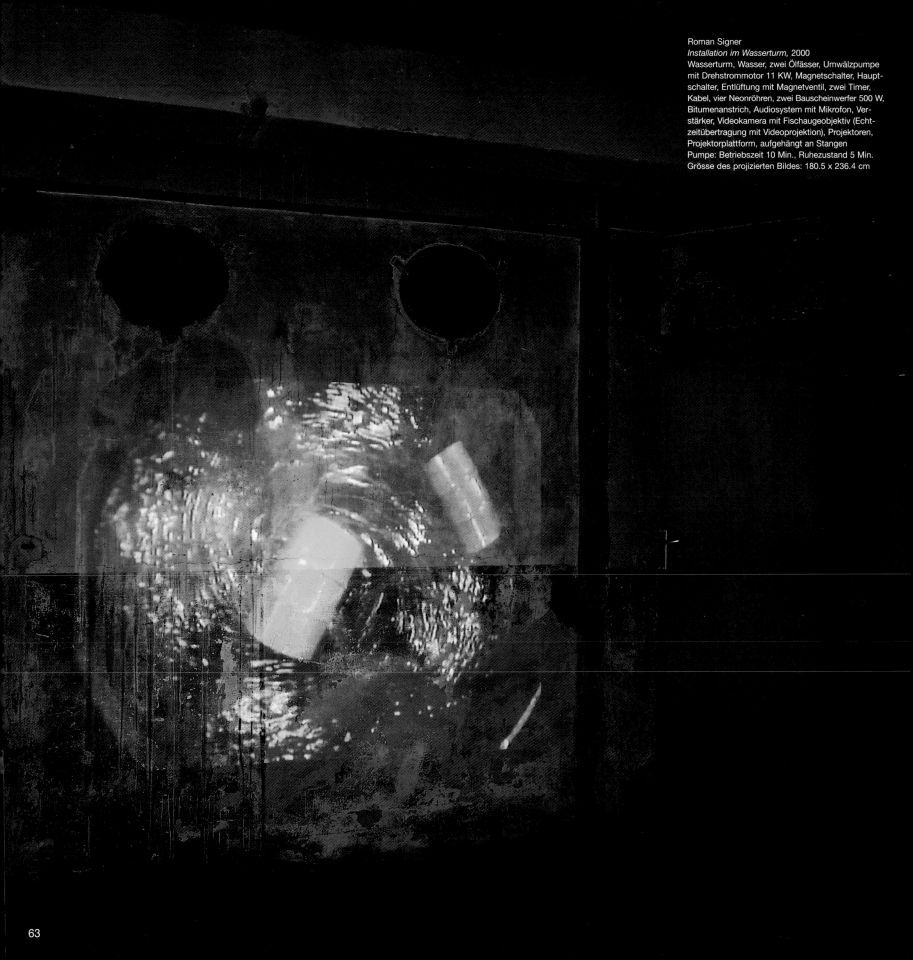

Roman Signer
Installation im Wasserturm, 2000
Wasserturm, Wasser, zwei Ölfässer, Umwälzpumpe
mit Drehstrommotor 11 KW, Magnetschalter, Haupt-
schalter, Entlüftung mit Magnetventil, zwei Timer,
Kabel, vier Neonröhren, zwei Bauscheinwerfer 500 W,
Bitumenanstrich, Audiosystem mit Mikrofon, Ver-
stärker, Videokamera mit Fischaugeobjektiv (Echt-
zeitübertragung mit Videoprojektion), Projektoren,
Projektorplattform, aufgehängt an Stangen
Pumpe: Betriebszeit 10 Min., Ruhezustand 5 Min.
Grösse des projizierten Bildes: 180.5 x 236.4 cm

63

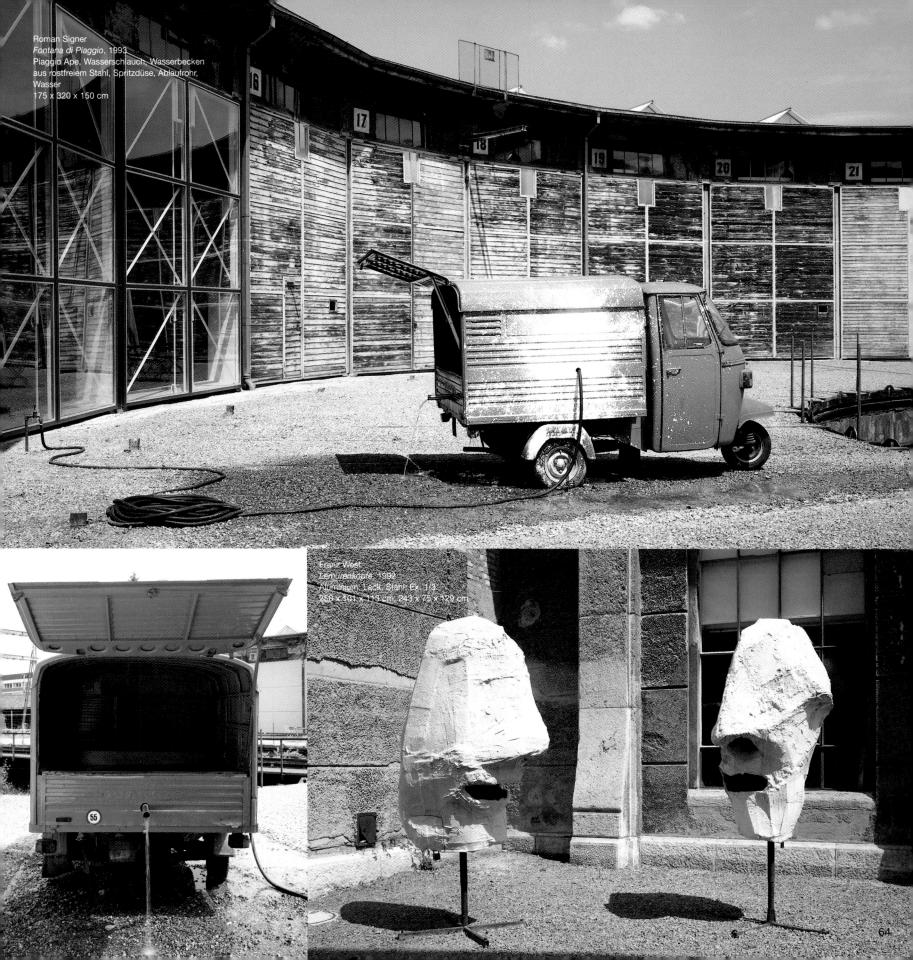

Roman Signer
Fontana di Piaggio, 1993
Piaggio Ape, Wasserschlauch, Wasserbecken
aus rostfreiem Stahl, Spritzdüse, Ablaufrohr,
Wasser
175 x 320 x 150 cm

Franz West
Lemurenköpfe, 1992
Aluminium, Lack, Stahl, Ex. 1/3
258 x 101 x 113 cm, 243 x 75 x 129 cm

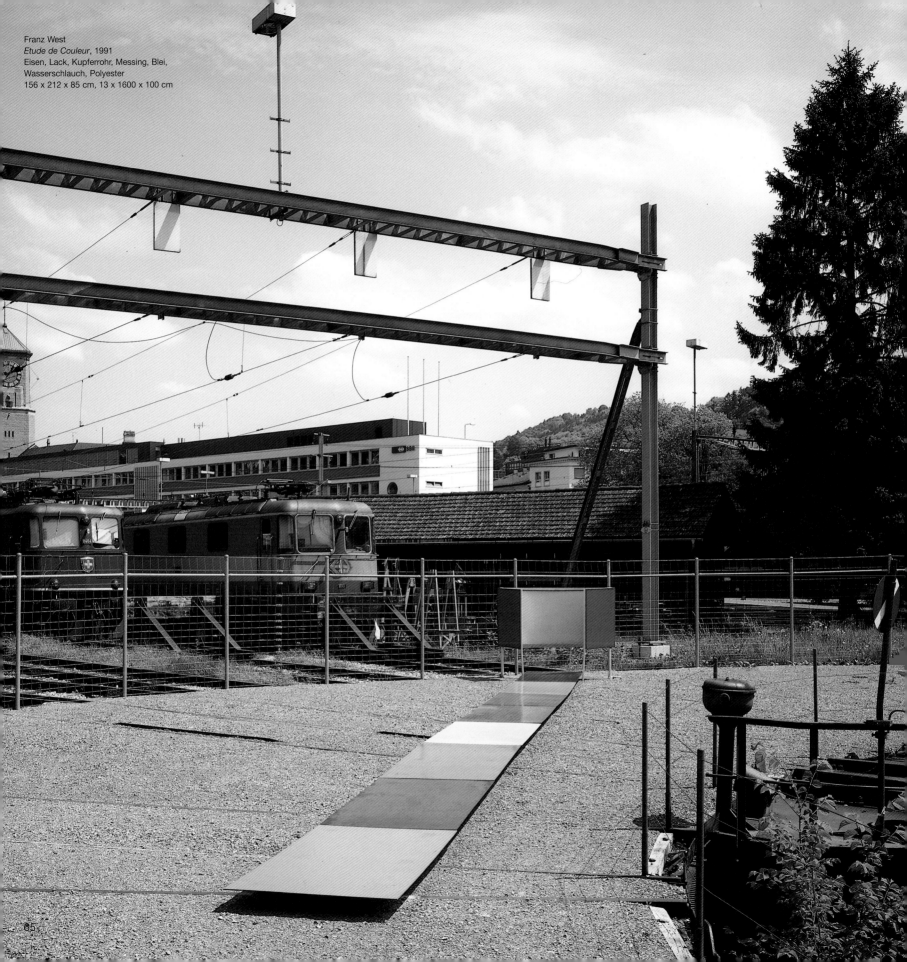

Franz West
Etude de Couleur, 1991
Eisen, Lack, Kupferrohr, Messing, Blei,
Wasserschlauch, Polyester
156 x 212 x 85 cm, 13 x 1600 x 100 cm

65

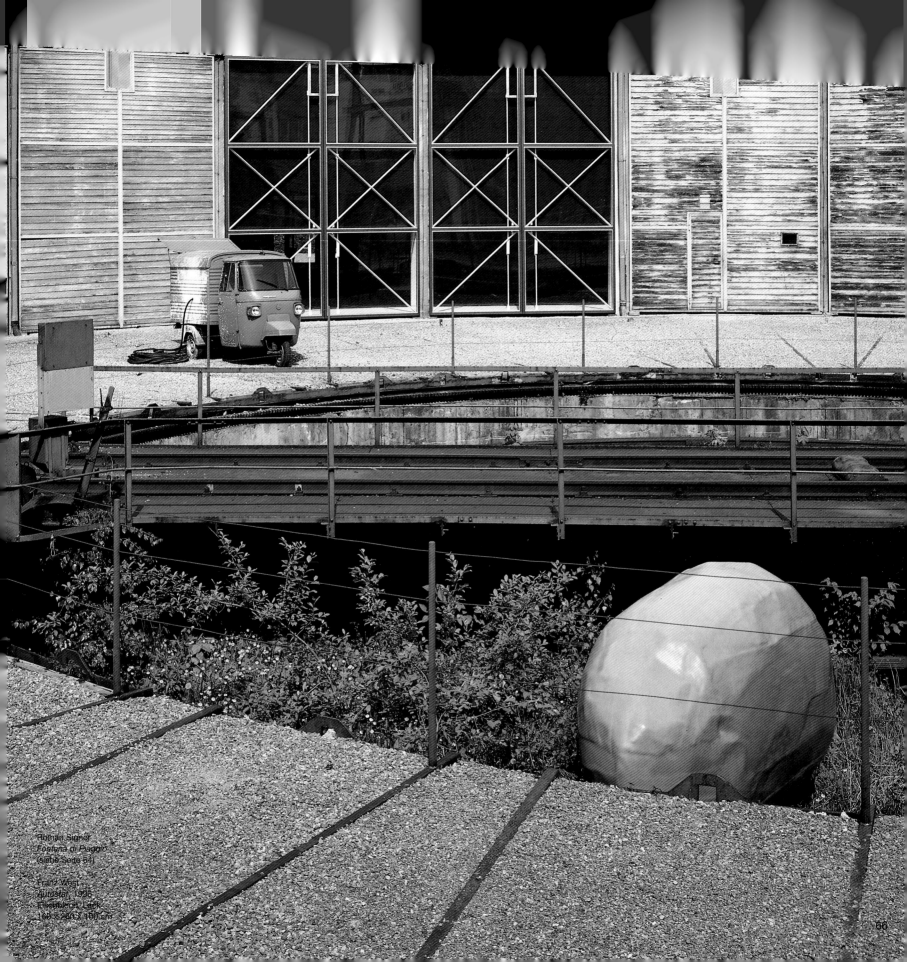

Roman Signer
Fontana di Piaggio
(Siehe Seite 64)

Franz West
Autostar, 1996
Eisenblech, Lack
160 x 260 x 180 cm

66

Pipilotti Rist
Elektrobranche (Pipilampi grün), 1993
Lampenschirmgestell, Glühbirne,
Fassung, Kabel, Badekleid, Stoffband
76 x Ø 38 cm, Kabel: 147 cm

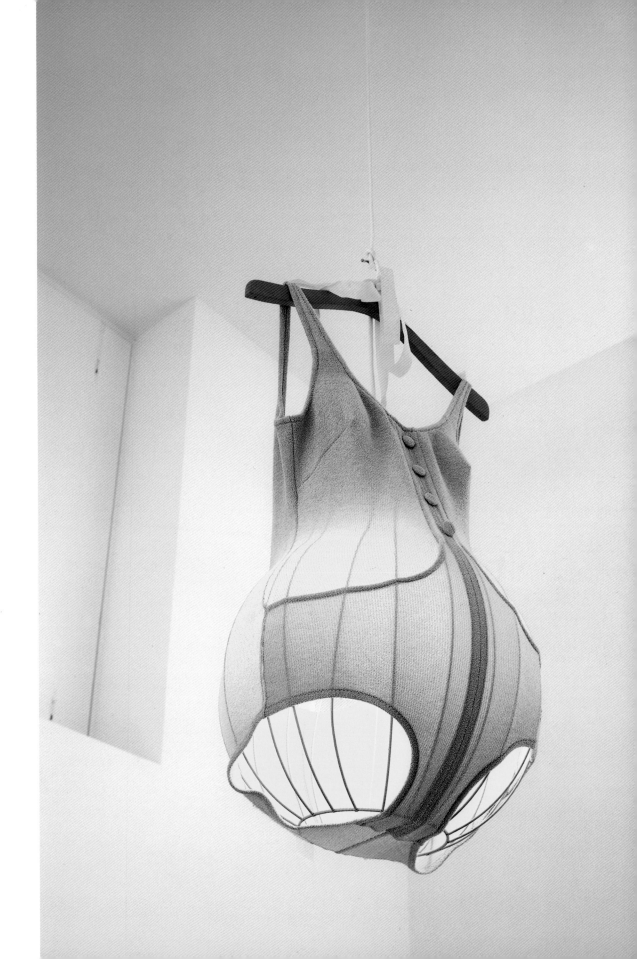

Raoul De Keyser
Zonder Titel (Suggestion), 1995
Öl auf Leinwand
70 x 50 cm

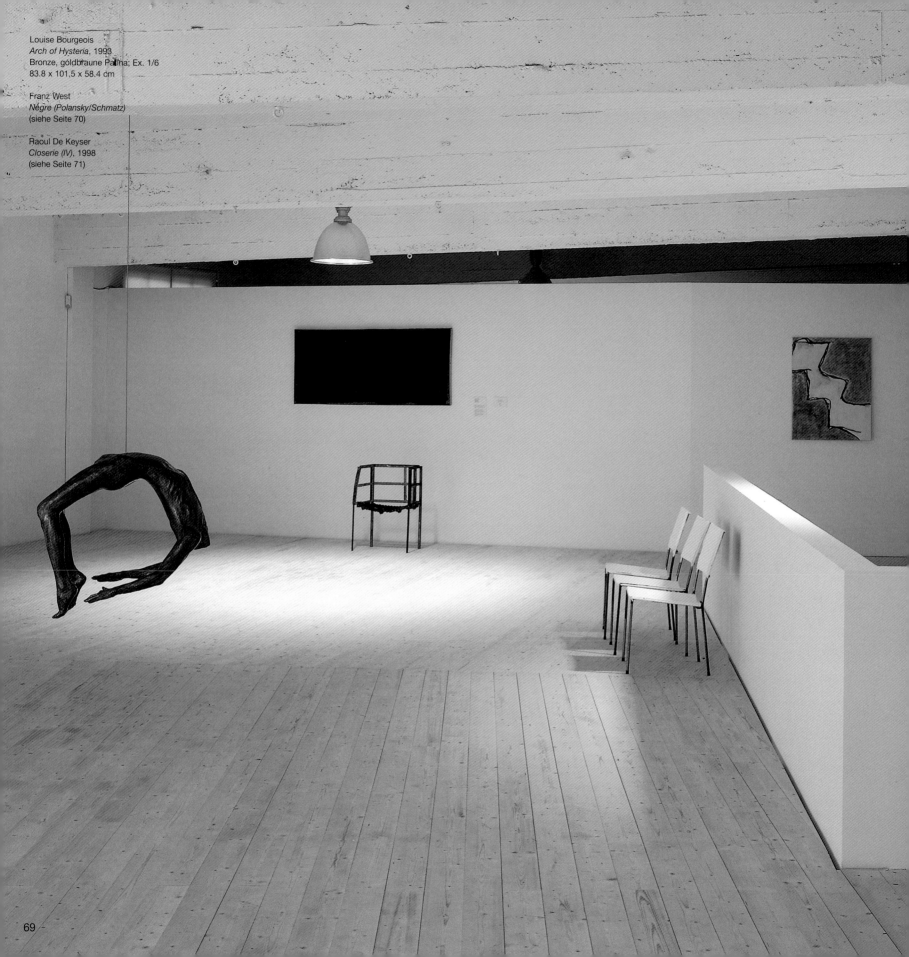

Louise Bourgeois
Arch of Hysteria, 1993
Bronze, goldbraune Patina; Ex. 1/6
83.8 x 101,5 x 58.4 cm

Franz West
Nègre (Polansky/Schmatz)
(siehe Seite 70)

Raoul De Keyser
Closerie (IV), 1998
(siehe Seite 71)

69

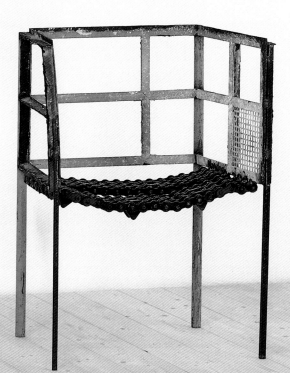

Franz West
Nègre (Polansky/Schmatz), 1986/96/97
Sackleinwand, Plexiglas, Metall, Lack, Öl,
Texttafel, Eisen, Dichtungsmasse, Farbe
Bild: 79 x 181 cm, Sèssel: 82 x 46 x 64 cm

Raoul De Keyser
Closerie (IV), 1998
Öl auf Leinwand
98 x 78 cm

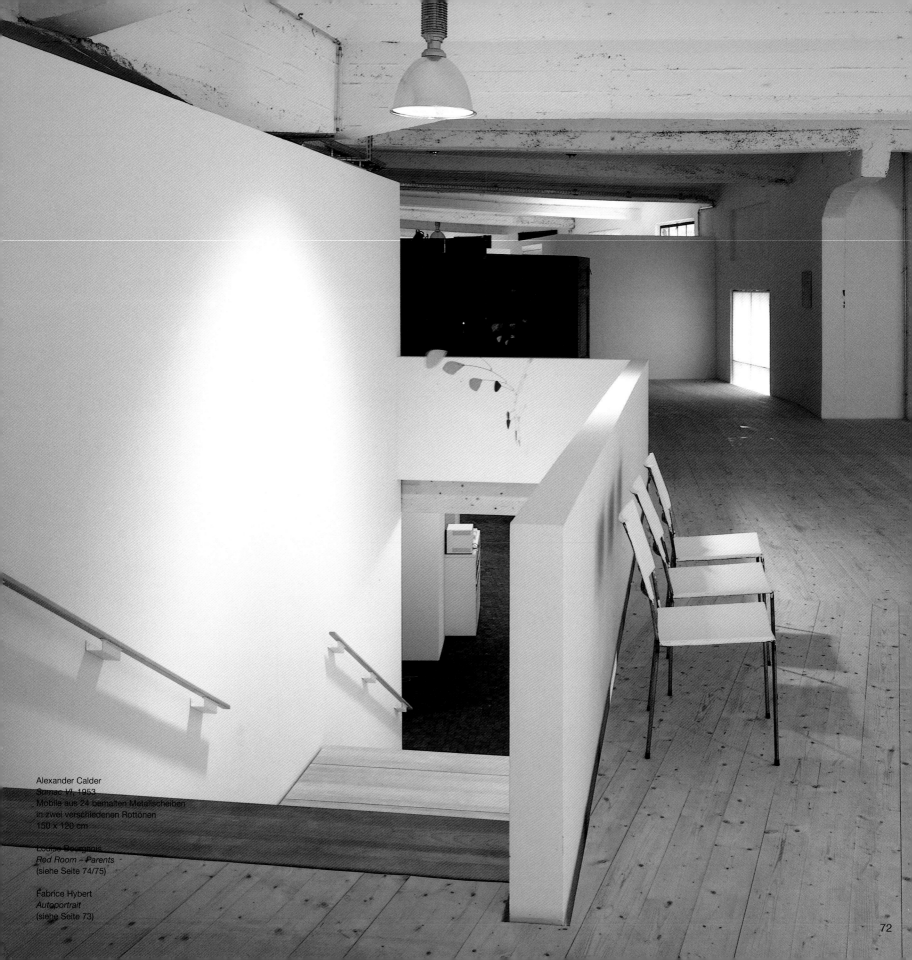

Alexander Calder
Sumac VI, 1953
Mobile aus 24 bemalten Metallscheiben
in zwei verschiedenen Rottönen
150 x 120 cm

Louise Bourgeois
Red Room – Parents
(siehe Seite 74/75)

Fabrice Hybert
Autoportrait
(siehe Seite 73)

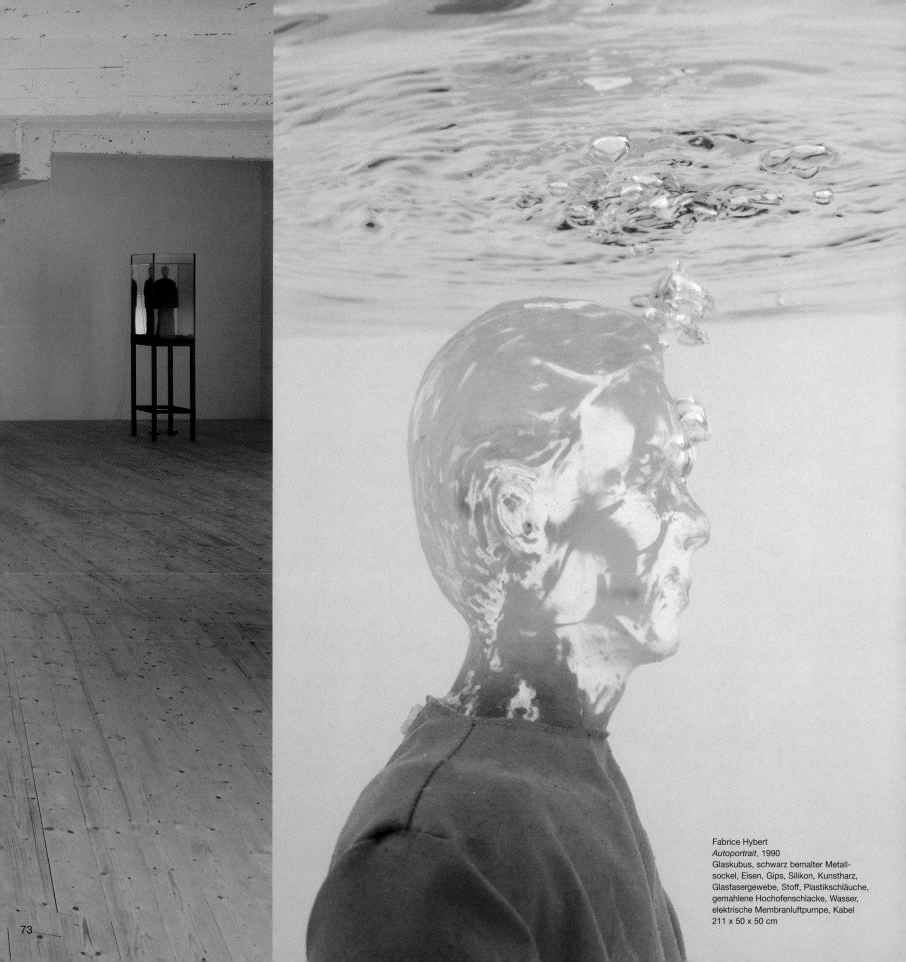

Fabrice Hybert
Autoportrait, 1990
Glaskubus, schwarz bemalter Metall-
sockel, Eisen, Gips, Silikon, Kunstharz,
Glasfasergewebe, Stoff, Plastikschläuche,
gemahlene Hochofenschlacke, Wasser,
elektrische Membranluftpumpe, Kabel
211 x 50 x 50 cm

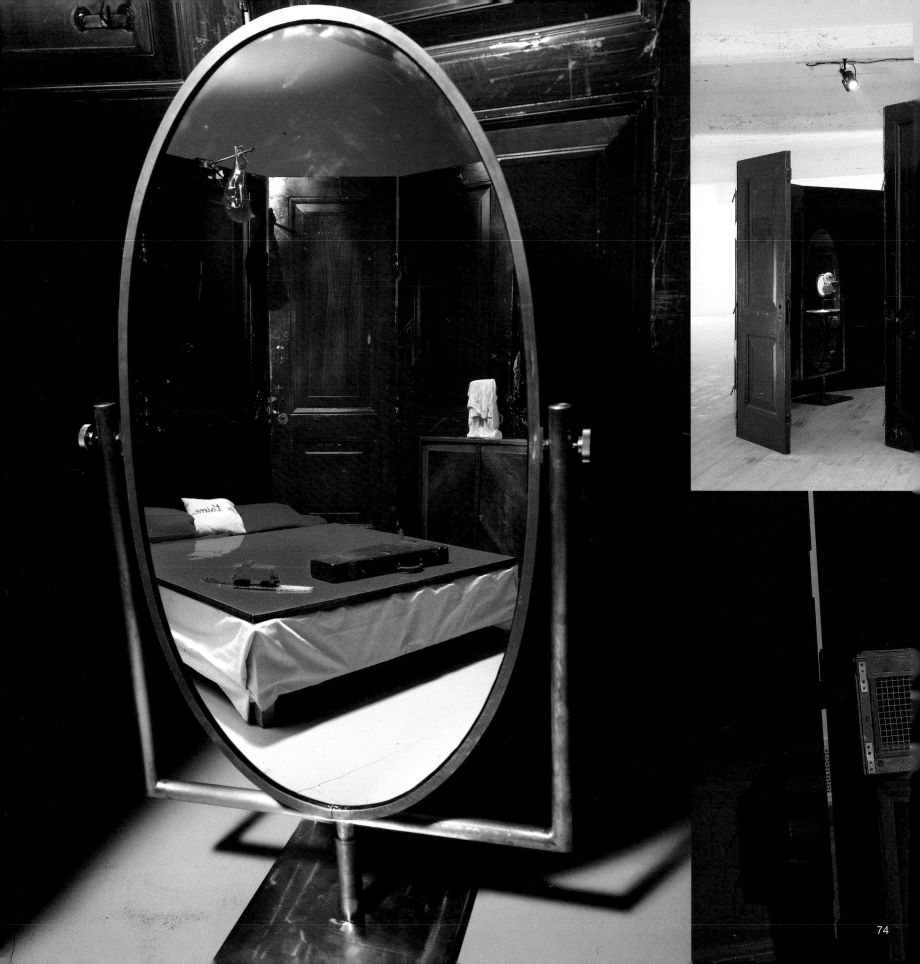

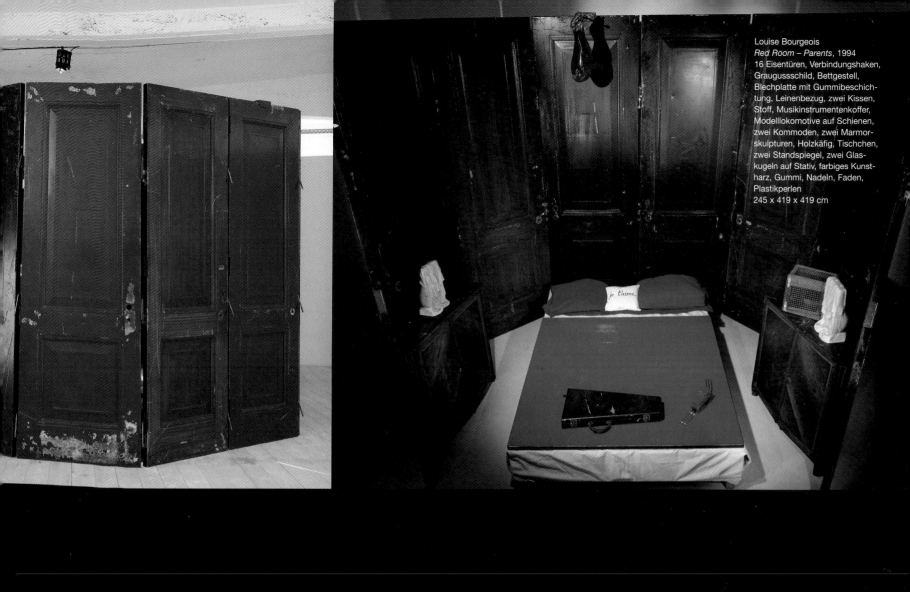

Louise Bourgeois
Red Room – Parents, 1994
16 Eisentüren, Verbindungshaken,
Graugussschild, Bettgestell,
Blechplatte mit Gummibeschich-
tung, Leinenbezug, zwei Kissen,
Stoff, Musikinstrumentenkoffer,
Modelllokomotive auf Schienen,
zwei Kommoden, zwei Marmor-
skulpturen, Holzkäfig, Tischchen,
zwei Standspiegel, zwei Glas-
kugeln auf Stativ, farbiges Kunst-
harz, Gummi, Nadeln, Faden,
Plastikperlen
245 x 419 x 419 cm

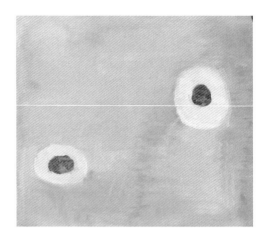

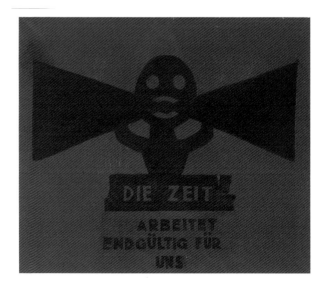

Luc Tuymans
Der diagnostische Blick IX, 1992
Öl auf Leinwand
49 x 57 cm

Luc Tuymans
Die Zeit arbeitet endgültig für uns, 1986/87
Öl auf Leinwand
60 x 70 cm

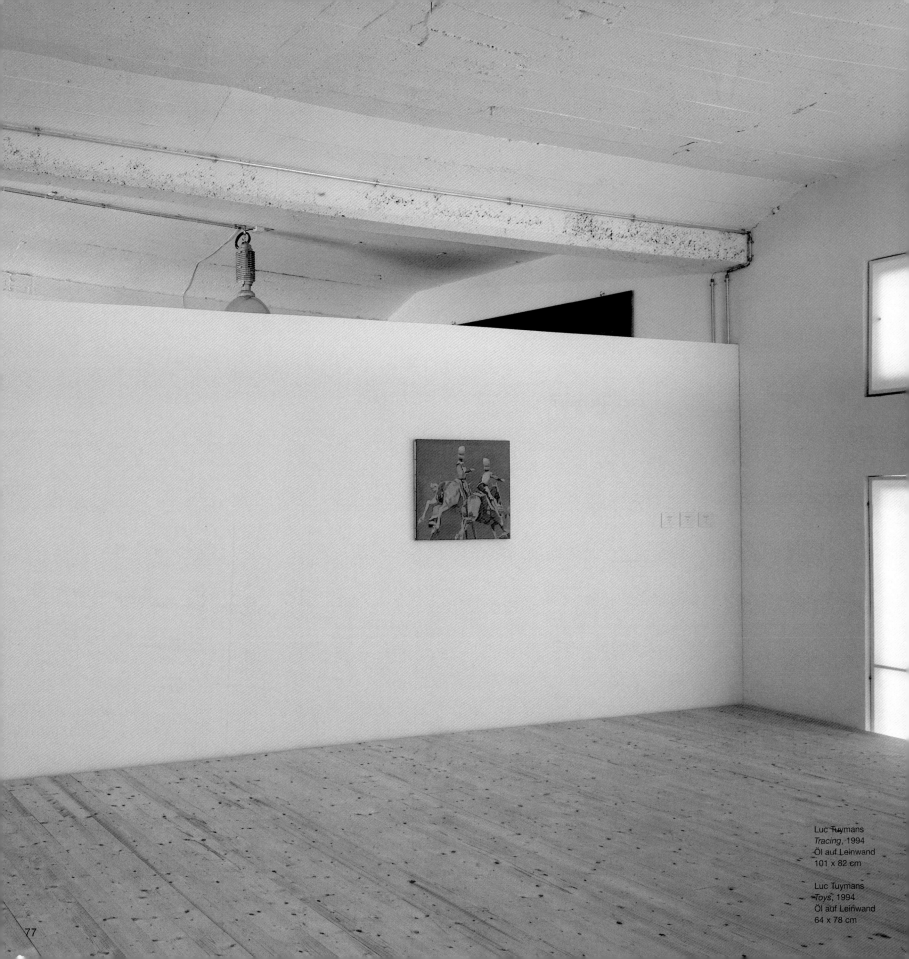

Luc Tuymans
Tracing, 1994
Öl auf Leinwand
101 x 82 cm

Luc Tuymans
Toys, 1994
Öl auf Leinwand
64 x 78 cm

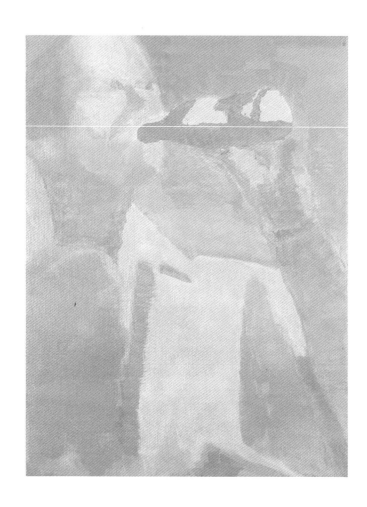

Luc Tuymans
Man Drinking, 1998
Öl auf Leinwand
61 x 46 cm

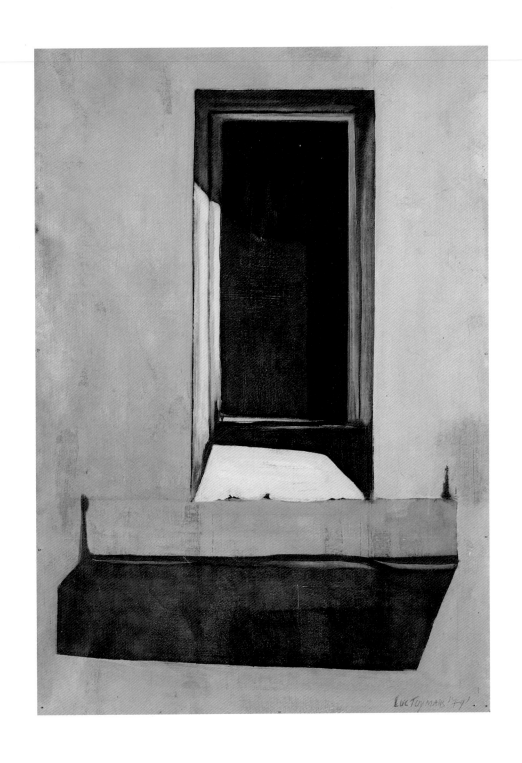

Luc Tuymans
Window, 1979
Öl auf Leinwand
92 x 65 cm

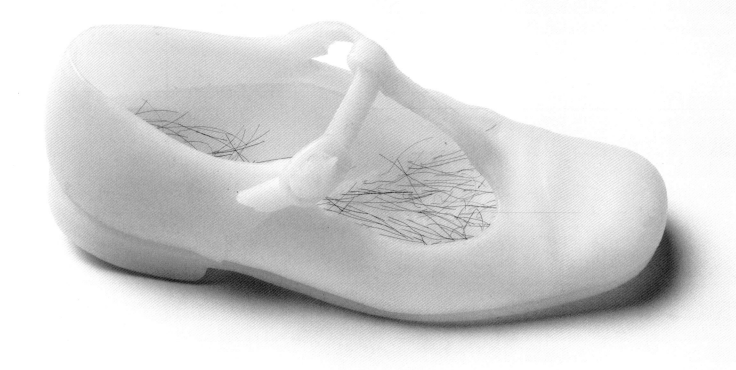

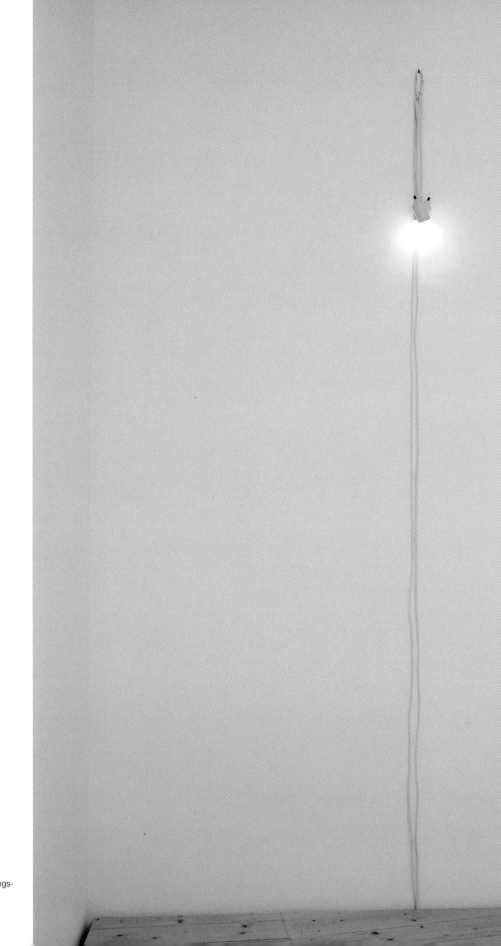

Felix Gonzalez-Torres
Untitled (March 5th) #2, 1991
zwei Glühbirnen 40 W, Verlängerungs-
kabel, Porzellanfassung; Ex. 19/20
169 x 13.5 x 7.5 cm

Franz West
Ambozeptor I, 1993
Gips, Farbe, Papiermaché, Gaze,
Klebeband, Kübel, Papier
31.5 x 21.5 x 27 cm

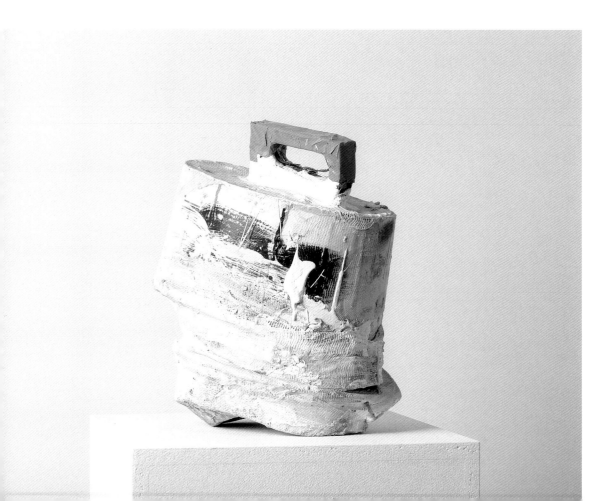

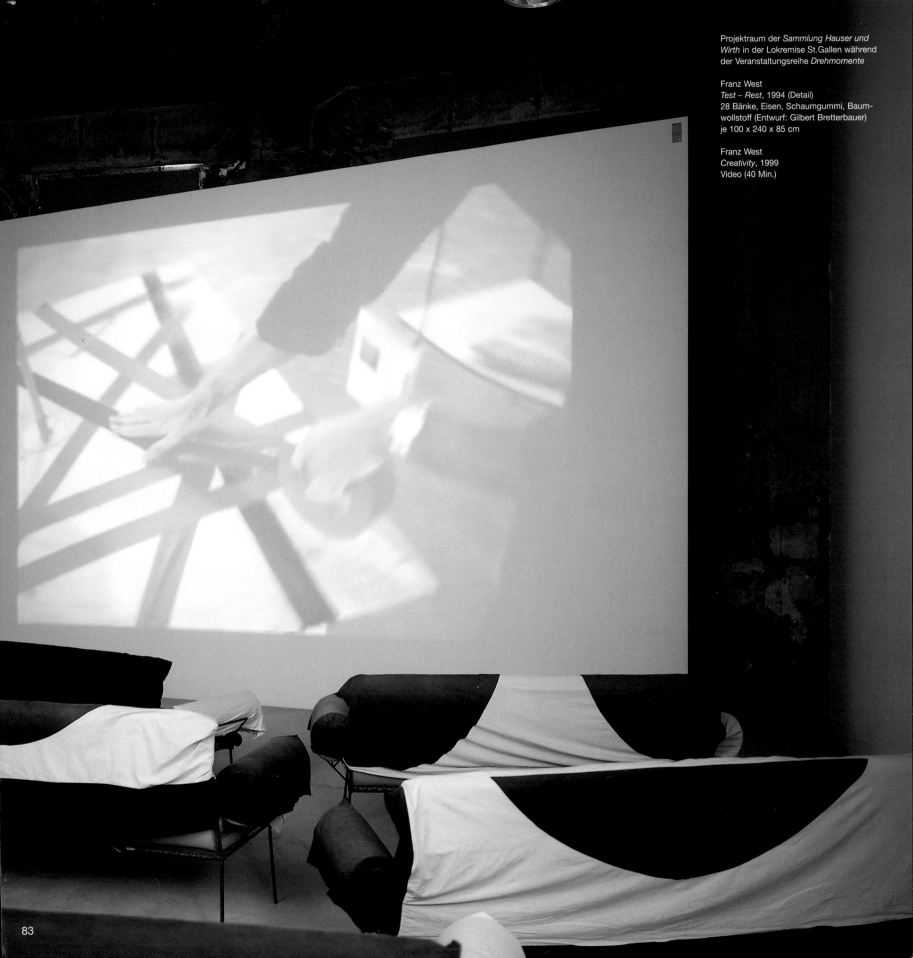

Projektraum der *Sammlung Hauser und Wirth* in der Lokremise St.Gallen während der Veranstaltungsreihe *Drehmomente*

Franz West
Test – Rest, 1994 (Detail)
28 Bänke, Eisen, Schaumgummi, Baumwollstoff (Entwurf: Gilbert Bretterbauer)
je 100 x 240 x 85 cm

Franz West
Creativity, 1999
Video (40 Min.)

83

Künstler und Werke der Ausstellung

Die Werke der Ausstellung *The Oldest Possible Memory* sind Teil der *Sammlung Hauser und Wirth*. Die Seitenzahlen verweisen auf den Bildteil. Die dort angegebenen Masse wurden vor Ort ermittelt.

Absalon
Geboren 1964 bei Tel Aviv, gestorben 1993 in Paris

Cellule No. 2 (Prototype), 1992
Seite 7, 52/53, 55

Mirosław Bałka
Geboren 1958 in Warschau, lebt in Otwock, Polen

„102 x 26 x 19, 207 x 101 x 16, Ø 16 x 25, 223 x 25 x 19, 223 x 25 x 19, 101 x 25 x 18", 1992 (Detail)
Seite 5, 21

„40 x 30 x 1, Ø 26 x 39, Ø 26 x 39, 200 x 90 x 87, 190 x 30 x 44, 190 x 30 x 44, Ø 26 x 39", 1992
Seite 22, 23

Louise Bourgeois
Geboren 1911 in Paris, lebt in New York

Fillette (Sweeter Version), 1968/1999
Seite 10

Maisons Fragiles, 1978
Seite 50

Legs, 1986
Seite 16/17, 24

Arch of Hysteria, 1993
Seite 69

Red Room – Parents, 1994
Seite 72, 74, 75

Spider, 1996
Seite 30, 31

Passage Dangereux, 1997
Umschlag, Seite 10-13

Marcel Broodthaers
Geboren 1924 in Brüssel, gestorben 1976 in Köln

Briques, 1963
Seite 24, 26

Papa, 1963-1966
Seite 24/25, 27

Alexander Calder
Geboren 1898 in Lawnton, Pennsylvania, gestorben 1976 in New York

Sumac VI, 1953
Seite 8, 72

Stan Douglas
Geboren 1960 in Vancouver, Kanada, lebt in Vancouver

Der Sandmann, 1995
Seite 42/43

Urs Fischer
Geboren 1973 in Zürich, lebt in Zürich

The Art of Falling Apart, 1998
Seite 9, 38, 39

Robert Gober
Geboren 1954 in Wallingford, Connecticut, lebt in New York

Untitled, 1992
Seite 80

Zvi Goldstein
Geboren 1947 in Transsylvanien, Rumänien, lebt in Jerusalem

Deep Mythologies, 1992
Seite 6, 44-47, 49

Reconstructed Memories, 1996
Anodisiertes Aluminium, Pertinax, Plexiglas, Siebdruck, 65 x 128 x 9,5 cm
Leihgabe des Künstlers
nicht abgebildet

Felix Gonzalez-Torres
Geboren 1957 in Güaimaro, Kuba, gestorben 1996 in Miami

Untitled (March 5th) #2, 1991
Seite 81

Douglas Gordon
Geboren 1966 in Glasgow, lebt in Glasgow

Words and Pictures, Part 1, 1996
Filmliste: *Born Free* (directed by James Hill), USA, 1966; *The Magnificent Seven* (directed by John Sturges), USA, 1960; *Picnic* (directed by Joshua Logan), USA, 1955; *Girls! Girls! Girls!* (directed by Norman Taurog), USA, 1962; *The Sound of Music* (directed by Robert Wise), USA, 1965; *The Servant* (directed by Joseph Losey), GB, 1963; *Torn Curtain* (directed by Alfred Hitchcock), USA, 1966; *Roman Holiday* (directed by William Wyler), USA, 1953; *Rio Bravo* (directed by Howard Hawks), USA, 1958; *I'm Alright Jack* (directed by John Boulting), GB, 1963; *Heavens Above* (directed by John Boulting), GB, 1963; *Pierrot le Fou* (directed by Jean-Luc Godard), F, 1965; *Who's Afraid of Virginia Woolf?* (directed by Mike Nichols), USA, 1966; *West Side Story* (directed by Robert Wise), USA, 1961; *Marnie* (directed by Alfred Hitchcock), USA, 1964; *Room at the Top* (directed by Jack Clayton), GB, 1958; *The Young Ones* (directed by Sidney J. Furie), GB, 1961; *Summer Holiday* (directed by Peter Yates), GB, 1962; *The Cincinnatti Kid* (directed by Norman Jewison), USA, 1965; *Khartoum* (directed by Basil Dearden), USA, 1966; *Somebody Up There Likes Me* (directed by Robert Wise), USA, 1956; *Rasputin* (directed by Don Sharp), GB, 1966; *House of Wax* (directed by Andre de Toth), USA, 1953; *The Ipcress File* (directed by Sidney J. Furie), GB, 1965; *Blue Hawaii* (directed by Norman Taurog), USA, 1961; *Help* (directed by Richard Lester), GB, 1965; *Thunderball* (directed by Terence Young), GB, 1961; *What's New Pussycat?* (directed by Clive Donner), GB, 1965; *Von Ryan's Express* (directed by Mark Robson), USA, 1966; *Daleks-Invasion Earth 2150 A.D.* (directed by Gordon Flemyng), GB, 1966; *Tom Jones* (directed by Tony Richardson), GB, 1963; *Spartacus* (directed by Stanley Kubrick), USA, 1960
Seite 32, 33

Fabrice Hybert
Geboren 1961 in Luçon, Vendée, lebt in Paris

Autoportrait, 1990
Seite 72, 73

Jan van Imschoot
Geboren 1963 in Ghent, lebt in Ghent

La Poubelle Artistique, 1998
Seite 51

Minuet of a sold skin, 1999
Seite 50

On Kawara
Geboren 1933 in Kariya, Aichi Prefecture, Japan, lebt in New York

12 ABR. 68, 1968
Seite 48

13 ABR. 68, 1968
Seite 48

14 ABR. 68, 1968
Seite 48, 49

Raoul De Keyser
Geboren 1930 in Deinze, Belgien, lebt in Deinze

Zonder Titel (Suggestion), 1995
Seite 68

Closerie (IV), 1998
Seite 69, 71

Rachel Khedoori
Geboren 1964 in Sydney, lebt in Los Angeles

Untitled (Blue Room), 1999
Seite 58, 59

Sarah Lucas
Geboren 1962 in London, lebt in London

Self Portraits 1990-1999, 1999
Seite 57

Max's Wanking Armchair, 2000
Seite 56

The Pleasure Principle (New York), 2000
Seite 56

Prière de toucher, 2000
Seite 17, 18

Paul McCarthy
Geboren 1945 in Salt Lake City, Utah,
lebt in Los Angeles

The Box, 1999
Seite 2, 54, 55

Meret Oppenheim
Geboren 1913 in Berlin, gestorben 1985
in Basel

Pelzhandschuhe, 1936
Seite 14, 17

Raymond Pettibon
Geboren 1957 in Tucson, Arizona, lebt
in Hermosa Beach, Kalifornien

Life at sea is..., 1988
Seite 28

It is the part of creation, 1988
Seite 29

Even the miracle..., 1991
Seite 29

Francis Picabia
Geboren 1879 in Paris, gestorben 1953
in Paris

Le Plongeur, 1925
Seite 16

Sans Titre, 1928
Seite 15, 16/17

Composition, 1947
Seite 20

Double soleil, 1950
Seite 24, 25

Villejuif, 1951
Seite 17, 19

Jason Rhoades
Geboren 1964 in Newcastle, Kalifornien,
lebt in Pasadena, Kalifornien

The Future Is Filled with Opportunities,
1995
Seite 49, 51

The Future Is Filled with Opportunities,
1995 (Prototyp)
Seite 49, 51

*Uno Momento/The Theatre in My Dick/A
Look to the Physical/Ephemeral*, 1996
Seite 3, 34-36, 40, 41

*Blue Room and Love Seat: Red Wood
Natl. Park, 1111 2nd ST. Crescent City,
CA 95531,* 1995
Seite 37

Pipilotti Rist
Geboren 1962 in Grabs, Rheintal, lebt in
Zürich

Elektrobranche (Pipilampi grün), 1993
Seite 67

Blutraum, 1993/98
Seite 1

Katy Schimert
Geboren 1963 in Grand Island, New
York, lebt in New York

Oedipus Rex: The Drowned Man, 1997
Seite 53

Roman Signer
Geboren 1938 in Appenzell, lebt in
St.Gallen

Beobachtungsturm, 1991
Seite 60/61

Fontana di Piaggio, 1993
Seite 64, 66

Leiter, 1996
Seite 60, 61

Fass mit Spraydose, 1996
Seite 61

Bett, 1997
Seite 61

Tisch mit Gummiseilen, 1998
Seite 60

Koffer mit gelbem Band, 2000
Leihgabe des Künstlers
Seite 60

Installation im Wasserturm, 2000
Seite 62, 63

Wolfgang Tillmans
Geboren 1968 in Remscheid, lebt in
London

Lutz & Alex Holding Each Other, 1992
Seite 37

Luc Tuymans
Geboren 1958 in Morstel, Belgien, lebt
in Antwerpen

Window, 1979
Seite 79

Die Zeit arbeitet endgültig für uns, 1986/87
Seite 76

Der diagnostische Blick IX, 1992
Seite 76

Tracing, 1994
Seite 76/77

Toys, 1994
Seite 77

Man Drinking, 1998
Seite 78

Franz West
Geboren 1947 in Wien, lebt in Wien

Nègre (Polansky/Schmatz), 1986/96/97
Seite 69, 70

Etude de Couleur, 1991
Seite 65

Lemurenköpfe, 1992
Seite 64

Ambozeptor I, 1993
Seite 82

*Iwan (Chaise Longue und bewegliche
Skulptur)*, 1994 (Detail)
Eisen, Baumwollstoff, Schaumgummi
198 x 76 x 90 cm
nicht abgebildet

Test - Rest, 1994 (Detail)
Seite 82/83

Autostat, 1996
Seite 66

Documenta Café (mit Heimo Zobernig;
Grün: Paul Robbrecht), 1997/2000
Eisen, Spiegel, bemaltes Holz
40 Stühle: je 84 x 45 x 54 cm, zehn
Tische: je 75 x 100 x 100 cm
nicht abgebildet

Weiterführende Literatur zu den Künstlern

Absalon. Hg. Idit Porat. Ausstellungs-
katalog Tel Aviv Museum of Art 1992.
2. verb. und erw. Aufl. Paris 1995.
(Ergänzend dazu: *Absalon: Kunsthalle
Zürich*. Text von Bernhard Bürgi.
Ausstellungskatalog Kunsthalle Zürich
31.5.-3.8.1997. Zürich 1997.)

Mirosław Bałka: Bitte. Text von Julian
Heynen. Ausstellungskatalog Museum
Haus Lange, Krefeld, 17.5.-19.7.1992.
Krefeld 1992.

*Louise Bourgeois: Das Geheimnis der
Zelle*. Rainer Crone und Petrus Graf
Schaesberg. München, New York 1998.

*Louise Bourgeois: Memory and
Architecture*. Hg. Carlos Ortega.
Ausstellungskatalog Museo Nacional
Centro de Arte Reina Sofía, Madrid,
16.11.1999-14.2.2000. Madrid 1999.

Marcel Broodthaers. Evelyn Weiss.
Austellungskatalog Museum Ludwig
Köln, 4.10.-26.11.1980. Köln 1980.

*Marcel Broodthaers: die Bilder, die
Worte, die Dinge*. Dorothea Zwirner.
Köln 1997.

Alexander Calder: 1898-1976. Marla
Prather. Ausstellungskatalog National
Gallery of Art, Washington, 29.3.-
12.7.1998, San Francisco Museum of
Modern Art 4.9.-1.12.1998. Washington
1998.

Stan Douglas. Scott Watson, Diana
Thater und Carol J. Clover. London 1998.

*TIME WASTE Urs Fischer RADIO-
COOKIE und kaum Zeit, kaum Rat*. Hg.
Beatrix Ruf. Publikation anlässlich der
Ausstellung *Urs Fischer, Tagessuppen &
6 1/2 Domestic Pairs Project* Kunsthaus
Glarus 1.4.-12.6.2000. Glarus 2000.

Robert Gober: Sculpture and Drawing.
Hg. Karen Jacobson. Ausstellungs-
katalog Walker Art Center, Minneapolis,
14.2.-9.5.1999, Rooseum Center for

Contemporary Art, Malmö, 18.9.1999-12.1.2000, Hirshhorn Museum and Sculpture Garden, Washington, 17.2.-23.4.2000, San Francisco Museum of Modern Art 26.5.-5.9.2000. Minneapolis 1999.

Zvi Goldstein – to be there. Hg. Julian Heynen und Eva Meyer-Hermann. Ausstellungskatalog Kunsthalle Nürnberg 12.2.-12.4.1998, Kaiser Wilhelm Museum Krefeld 10.5.-8.8.1998. Köln 1998.

Felix Gonzalez-Torres. Dietmar Elger. Bd.1: *Text*, Bd.2: *Catalogue Raisonné*. Ausstellungskatalog Sprengel Museum Hannover 1.6.-24.8.1997, Kunstverein St.Gallen Kunstmuseum 6.9.-16.11.1997, Museum moderner Kunst Stiftung Ludwig Wien 12.9.-1.11.1998. Ostfildern-Ruit 1997.

Douglas Gordon – Words. Hg. Eckhard Schneider. Ausstellungskatalog Kunstverein Hannover 27.9.-29.11.1998. Hannover 1998.

Fabrice Hybert. Pascal Rousseau. Paris 1999.

„Jan van Imschoot". Jos Van den Bergh. *Artforum* XXXVI (May 1998), S. 157.

On Kawara: Date paintings in 89 cities. Hg. Karel Schampers. Ausstellungskatalog Museum Boijmans Van Beuningen, Rotterdam, 15.12.1991-3.2.1992, Deichtorhallen Hamburg 12.3.-10.5.1992, Museum of Fine Arts, Boston, 21.11.1992-7.2.1993, San Francisco Museum of Modern Art 25.2.-11.4.1993. Rotterdam 1991.

Raoul De Keyser. Text von Ulrich Loock. Ausstellungskatalog Kunstmuseum Luzern 27.2.-18.4.1999. Luzern 1999.

„Rachel Khedoori" in: *Vergiss den Ball und spiel' weiter: Das Bild des Kindes in zeitgenössischer Kunst und Wissenschaft*. Hg. Eckart Liebau, Michaela Unterdörfer und Matthias Winzen. Ausstellungskatalog Kunsthalle Nürnberg 21.10.1999-9.1.2000. Köln 1999, S. 16-19.

Sarah Lucas. Brigitte Kölle. Ausstellungskatalog Portikus Frankfurt 5.4.-19.5.1996. Frankfurt am Main 1997.

Paul McCarthy. Ralph Rugoff, Kristine Stiles und Giacinto Di Pietrantonio. London 1996.

Dimensions of the Mind – The Denial and the Desire in the Spectacle by Paul McCarthy. Texte von Marcus Steinweg, Boris Groys, Bruno Weber und Peter Brugger, Eva Meyer-Hermann, Irene Müller. „Programmheft" anlässlich der gleichnamigen Ausstellung in der *Sammlung Hauser und Wirth* in der Lokremise St.Gallen 13.6.-10.10.1999. Köln 1999.

Paul McCarthy, Dimensions of the Mind – The Denial and the Desire in the Spectacle. Texte von Paul McCarthy, Eva Meyer-Hermann, Kristin Schmidt. Bilderbuch anlässlich der gleichnamigen Ausstellung in der *Sammlung Hauser und Wirth* in der Lokremise St.Gallen 13.6.-10.10.1999. Köln 2000.

Meret Oppenheim: Defiance in the Face of Freedom. Bice Curiger. Zürich, Frankfurt am Main, New York 1989.

Michael Craig-Martin und Raymond Pettibon: Wandzeichnungen. Hg. Raimund Stecker. Ausstellungskatalog Kunstverein für die Rheinlande und Westfalen, Düsseldorf, 2.8.-14.9.1997. Düsseldorf 1997.

Francis Picabia: Das Spätwerk 1933-1953. Hg. Zdenek Felix. Ausstellungskatalog Deichtorhallen Hamburg 30.10.1997-1.2.1998, Museum Boijmans Van Beuningen, Rotterdam, 28.2.-1.6.1998. Ostfildern-Ruit 1997.

Francis Picabia: Fleurs de chair, fleurs d'âme. Nus, transparences, tableaux abstraits. Hg. Iwan Wirth. Ausstellungskatalog Galerie Hauser & Wirth, Zürich, 30.5.-19.7.1997. Köln 1997.

Jason Rhoades: Volume. A Rhoades Referenz. Hg. Eva Meyer-Hermann. Publikation anlässlich der Ausstellung Kunsthalle Nürnberg 2.7.-20.9.1998, Stedelijk Van Abbemuseum, Eindhoven, 24.10.1998-17.1.1999. Köln 1998.

Himalaya: Pipilotti Rist, 50 kg. Pipilotti Rist. Ausstellungskatalog Kunsthalle Zürich 24.1.-21.3.1999, Musée d'Art Moderne de la Ville de Paris 15.4.-13.6.1999. Köln 1999.

Katy Schimert. Ausstellungskatalog The Renaissance Society at the University of Chicago 1997. Chicago 1998.

Roman Signer: Skulptur. Werkverzeichnis 1971 bis 1993. Hg. Kunstverein St.Gallen. Ausstellungskatalog Kunstmuseum St.Gallen 4.12.1993-20.2.1994. München, Stuttgart 1993.

Roman Signer: XLVIII. Biennale di Venezia 1999. Svizzera. Hg. Bundesamt für Kultur, Bern. Zürich 1999.

Wolfgang Tillmans: Burg. Hg. Wolfgang Tillmans. Köln 1998.

Luc Tuymans. Ulrich Loock, Juan Vicente Aliaga und Nancy Spector. London 1996.

Franz West. Robert Fleck, Bice Curiger und Neal Benezra. London 1999.

Dank

Die erste Präsentation eines Teils der *Sammlung Hauser und Wirth* wurde von vielen Seiten tatkräftig unterstützt. Allen voran danken wir den Sammlern Ursula Hauser, Manuela Wirth und Iwan Wirth, die sich für alle Fragen und Wünsche stets ein offenes Ohr bewahrten und uns stets hilfreich zur Seite standen. Unser besonderer Dank gilt den Künstlern und ihren Assistenten für die gute Zusammenarbeit sowie A. Burger für die fotografische Dokumentation der Ausstellung.

Für die Konzeption und Organisation der Veranstaltungsreihe *Drehmomente* danken wir Ulrike Groos sowie Franz West und Bernhard Riff, Wien, Maria Klosterfelde, Hamburg, Klosterfelde, Berlin, der Dieter association, Paris, der Flick Collection, Rodney Graham, Vancouver, und der Galerie Monika Sprüth, Köln, für ihre Leihgaben.

Die Ausstellung *The Oldest Possible Memory* und die vorliegende Publikation wären nicht zustande gekommen ohne die Unterstützung von:

Ursula Badrutt Schoch, Laura Bechter, Florian Berktold, Daniel Boller, Susanne Breuer, Fiona Elliott, Alex Farcher, Christina Germann, Joa Gugger, Emil Guggenbühl, Bossa Gygax, Dagmar Kircher, Sidler Energietechnik, Susanna Kobler, Marcel Koch, Dorothee Messmer, Irene Müller, Attila Panczel, Yvonne Quirmbach, Christa Remund, Roland Remund, Sabine Sarwa, Kristin Schmidt, Walter Steffen, Martin Steiner, Michaela Unterdörfer, Nadia Veronese, videocompany.ch, Christina Weder, Bianca Wettach, Lukas Willen, Sabina Wolf und Bettina Wollinsky.

Drehmomente

Drehmomente war eine Veranstaltungs-
reihe mit Filmen und Videos von Riff
West, Bethan Huws, Rodney Graham,
Rosemarie Trockel und Christian
Jankowski, die parallel zur Präsentation
der *Sammlung Hauser und Wirth* im Pro-
jektraum des Museums stattfand.
Anlässlich der *Drehmomente* erschien
eine Publikationsreihe mit Texten von
Ulrike Groos.

Rodney Graham
Geboren 1949 in Kanada, lebt in
Vancouver

Halcion Sleep, 1994
Einkanalvideo (26 Min.)
Leihgabe des Künstlers

Vexation Island, 1997
35 mm-Film (9 Min. Endlosschleife)
Leihgabe Flick Collection

Bethan Huws
Geboren 1961 in Bangor, Wales, lebt in
Paris

Singing for the Sea, 1993
16 mm-Film (12 Min.)
Leihgabe Dieter association, Paris

Christian Jankowski
Geboren 1968 in Göttingen, lebt in
Berlin und Hamburg

Blue Curaçao, 1971/1997
Video (1.40 Min.)

Mein Leben als Taube, 1996
Video (5.41 Min. Endlosschleife)

Galerie der Gegenwart, 2097, 1997
Video (9.33 Min.)

Leihgaben Klosterfelde, Berlin
Leihgaben Maria Klosterfelde, Hamburg

Telemistica, 1999
Video (22 Min.)

Sammlung Hauser und Wirth, St.Gallen

Riff West
Bernhard Riff
Geboren 1952 in Ried, lebt in Wien

Franz West
Geboren 1947 in Wien, lebt in Wien

Mood, 1995
Video (6 Min.)

*Drei Fassungen der Gellert Lieder:
Gelegentlich*, 1996
Video (30 Min.)

Gelegentlich – für Veit Loers, 1996
Video (11 Min.)

4 Gellert Lieder, 1997
Video (12 Min.)

Creativity, 1999
Video (40 Min.)

Aufriss einer Annäherung, 2000
Video (60 Min.)

A Haute Voix (une étude phonétique),
2000
Video (137 Min.)

Alle Videos Leihgaben der Künstler

Rosemarie Trockel
Geboren 1952 in Schwerte, lebt in Köln

Mohn gegen Strom, 1989/2000
Video (6.20 Min.)

Mutter, Mutter, 1992
Video (1 Min.)

Ei-Dorado, 1993
Video (1 Min.)

Zum Beispiel Balthasar, 6 Jahre, 1996
Video (9.15 Min.)

Julia 10-20 Jahre, 1998
Video (8 Min.)

Der Löwe, 1999
Video (8 Min.)

Sigi gegen dicke Frau, 2000
Video (1.55 Min.)

Buffalo Billy & Milly, 2000
Video (5.54 Min.)

Alle Videos Leihgaben Monika Sprüth
Galerie, Köln

Impressum

Diese Publikation dokumentiert die Ausstellung *The Oldest Possible Memory* der *Sammlung Hauser und Wirth* in der Lokremise St.Gallen vom 14. Mai bis 15. Oktober 2000 und ist zugleich der erste Teil des Bestandskataloges der Sammlung.

Herausgeber:
Eva Meyer-Hermann

Konzeption Ausstellung und Katalog:
Eva Meyer-Hermann

Bildlegenden:
Kristin Schmidt

Redaktion und Lektorat:
Kristin Schmidt, Michaela Unterdörfer

Mitarbeit:
Christina Weder, Laura Bechter

Übersetzung:
Fiona Elliott

Gestaltung:
Yvonne Quirmbach, Köln

Lithographie:
Art Publishing, Köln

Druck und Verarbeitung:
Druckerei Fries, Köln

Erschienen im:
Oktagon Verlag, Köln

Begleitend zur Ausstellung erschien ein Besucherguide mit Texten von Ursula Badrutt Schoch, Heike Föll, Ulrike Groos, Eva Meyer-Hermann, Isabel Podeschwa, Kristin Schmidt und Dorothea Zwirner. Der Besucherguide ist an der Museumskasse erhältlich.

Redaktion:
Kristin Schmidt

Sammlung Hauser und Wirth
in der Lokremise St.Gallen
Grünbergstrasse 7
CH - 9000 St.Gallen
Postfach 732, CH - 9001 St.Gallen
Telefon +41 - 71 - 228 55 50
Telefax +41 - 71 - 228 55 59
email: info@lokremise.ch
Internet: http://www.lokremise.ch

Die Deutsche Bibliothek -
CIP-Einheitsaufnahme

The oldest possible memory : 14.05. - 15.10.2000, Sammlung Hauser und Wirth in der Lokremise St. Gallen ; [diese Publikation dokumentiert die Ausstellung The Oldest Possible Memory der Sammlung Hauser und Wirth] / [Hrsg.: Eva Meyer-Hermann. Übers.: Fiona Elliott]. - Köln : Oktagon

Sammlung 1 -[2000]
ISBN 3-89611-092-6

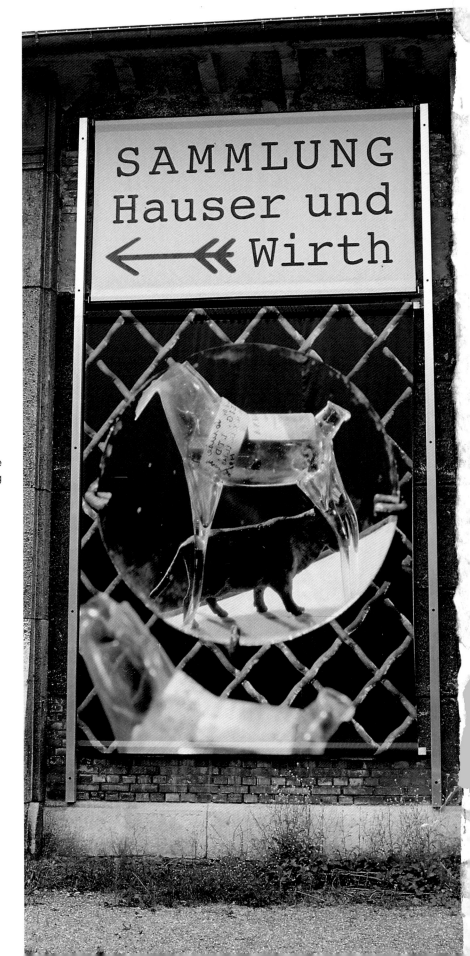